False Knees: An Illustrated Guide to Animal Behavior

這是什麼哏

圖解動物日常很有戲

Joshua Barkman 著・張雅芳 譯

獻給所有在嚴酷大自然
中相互取暖的小動物們

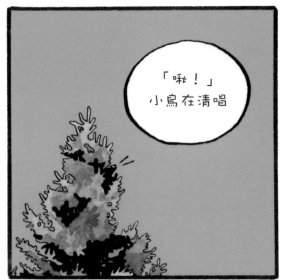

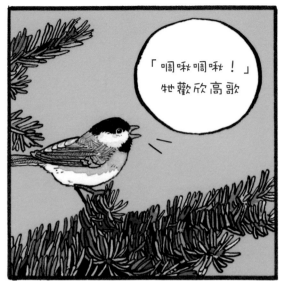

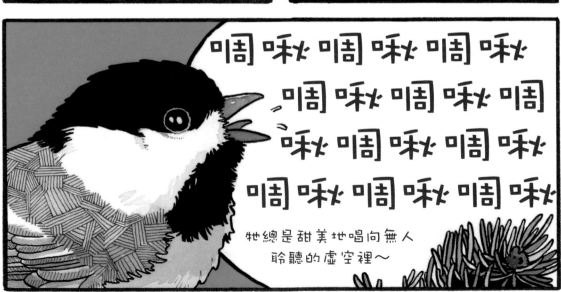

1

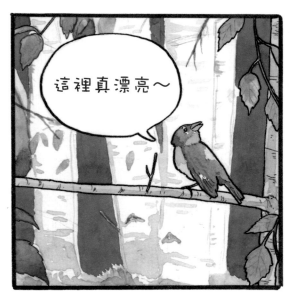

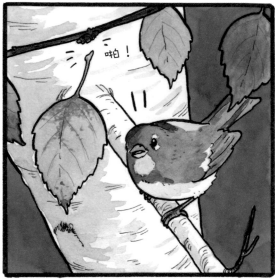

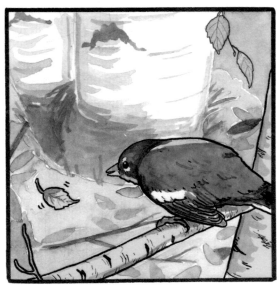

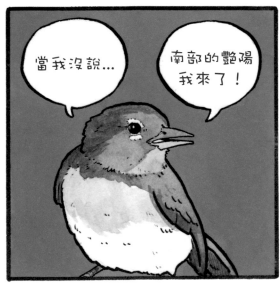

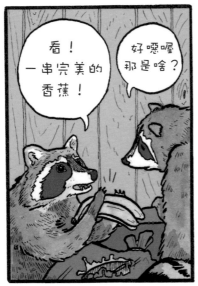

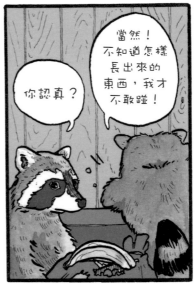

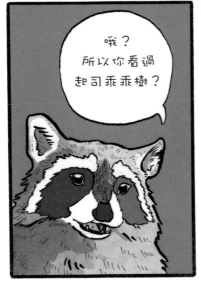

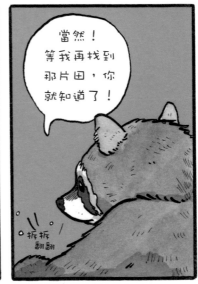

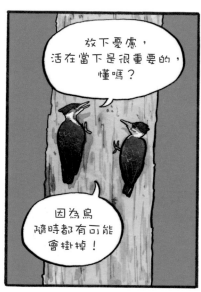

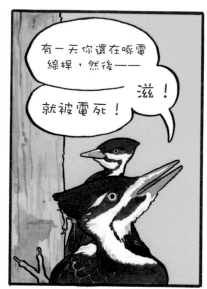

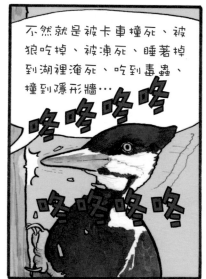

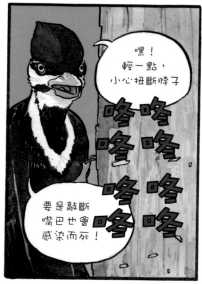

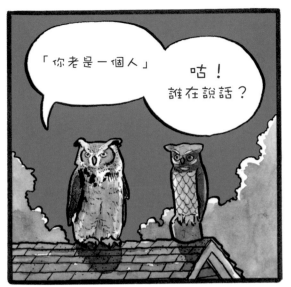

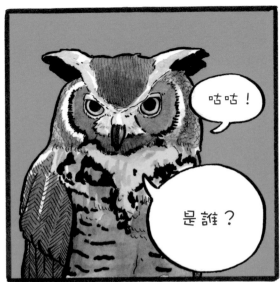

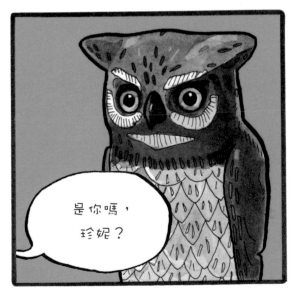

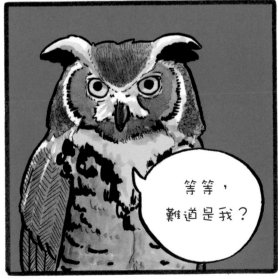

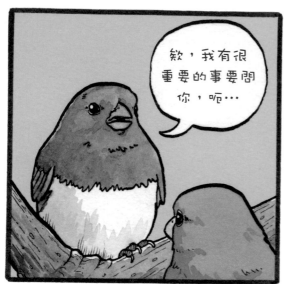
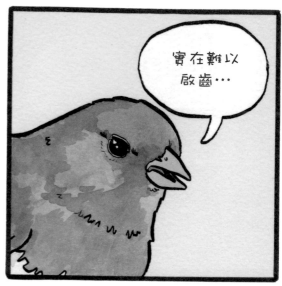
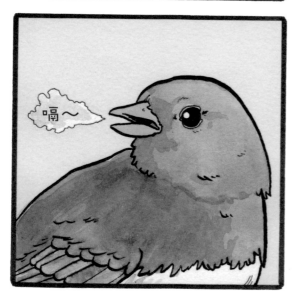
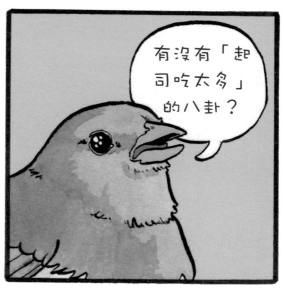

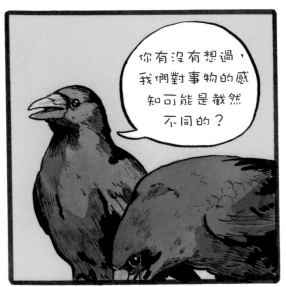

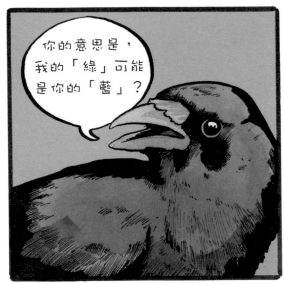

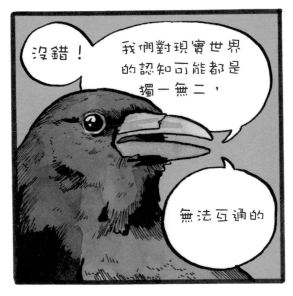

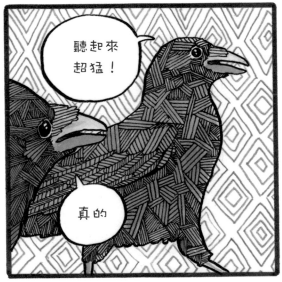

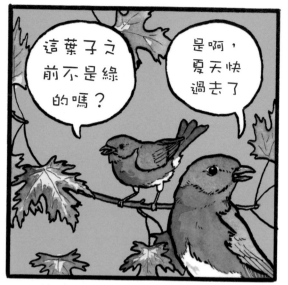
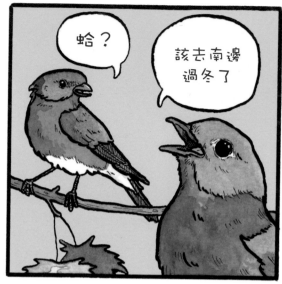

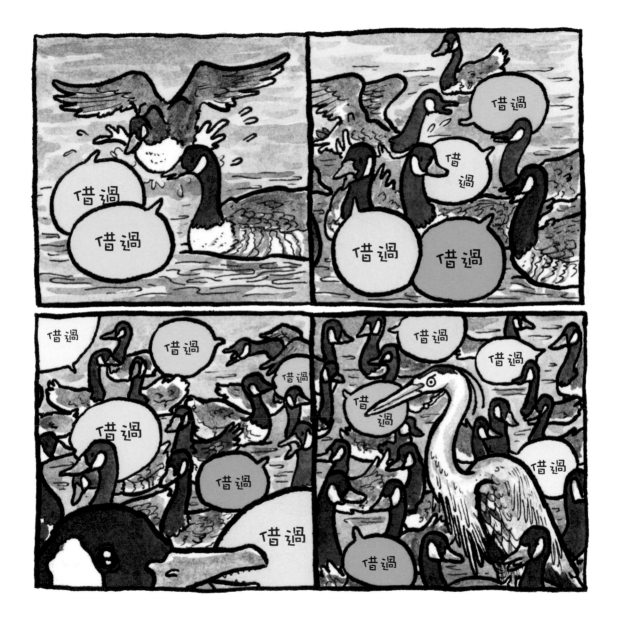

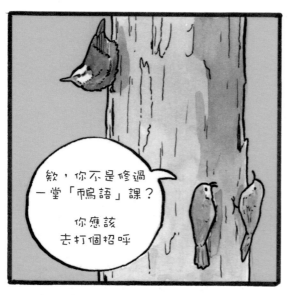

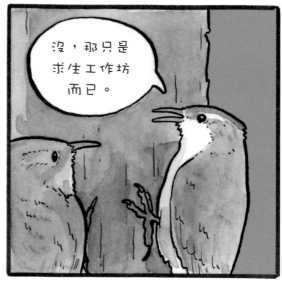

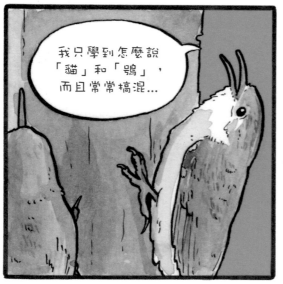

如何畫加拿大雁

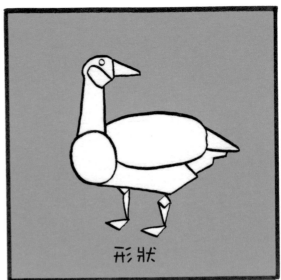

形狀

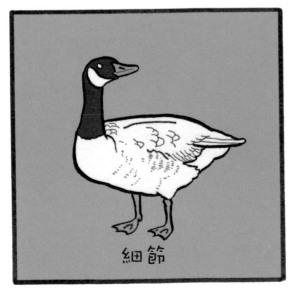

細節

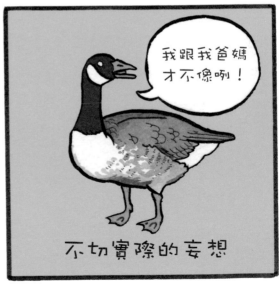

不切實際的妄想

我跟我爸媽才不像咧！

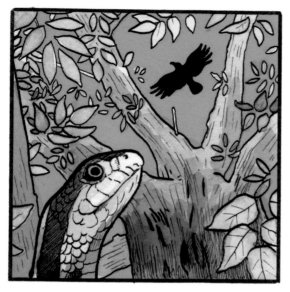

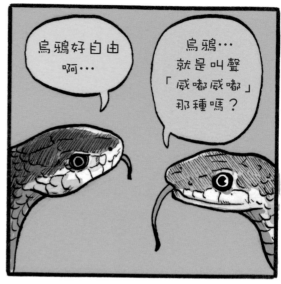

烏鴉好自由啊⋯

烏鴉⋯就是叫聲「威嘟威嘟」那種嗎？

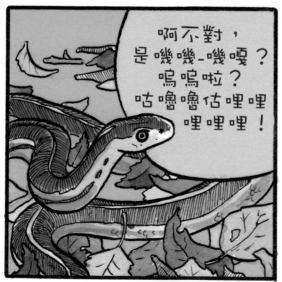

啊不對，是嘰嘰－嘰嘎？嗚嗚啦？咕嚕嚕估哩哩哩哩哩！

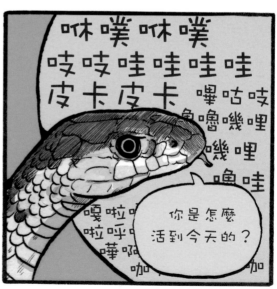

咻噗咻噗吱吱哇哇哇哇皮卡皮卡嚕咕吱魚嚕嘰哩嘰哩嚕哇嘎啦啦呼嘆咖咖

你是怎麼活到今天的？

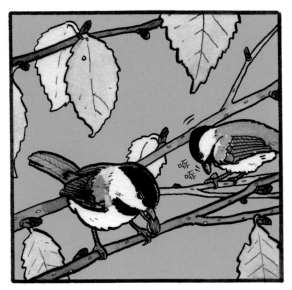

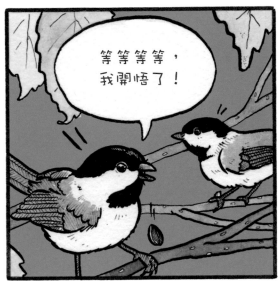

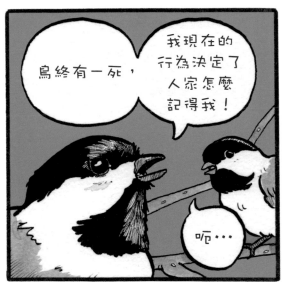

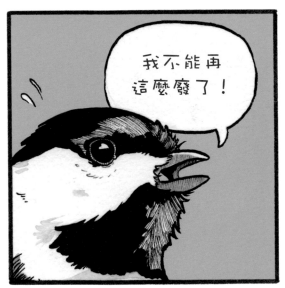

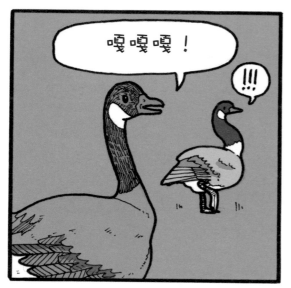
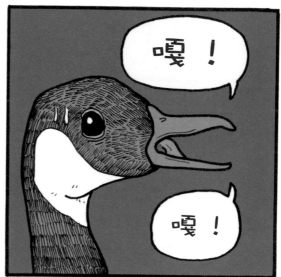
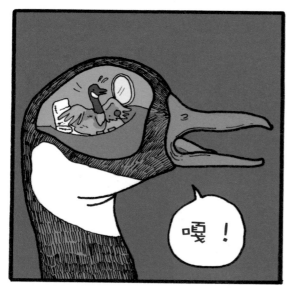
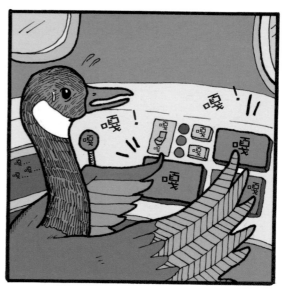

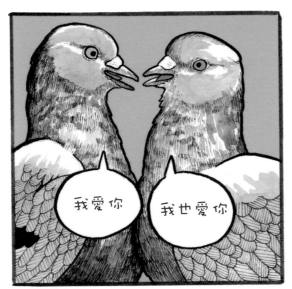

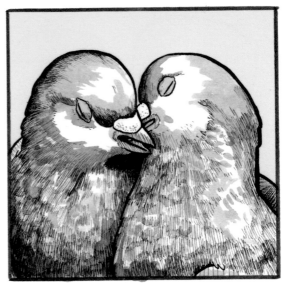

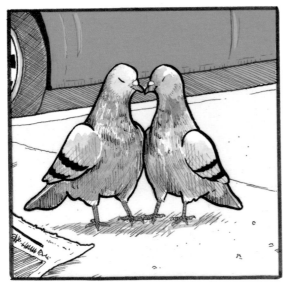

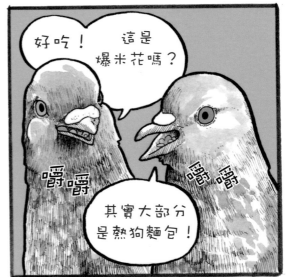

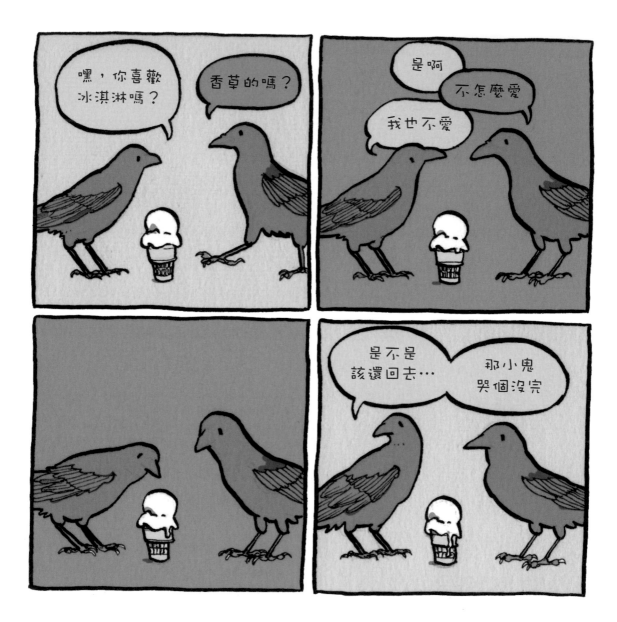

16

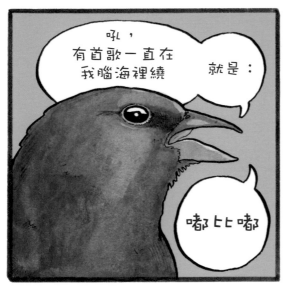

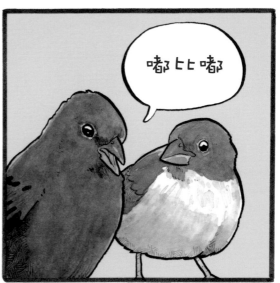

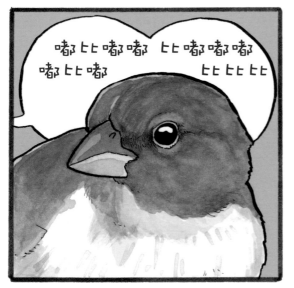

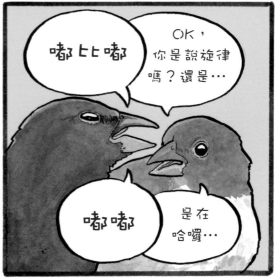

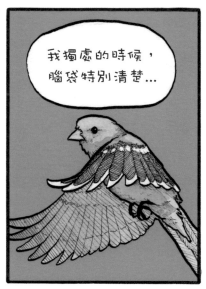

我獨處的時候，
腦袋特別清楚...

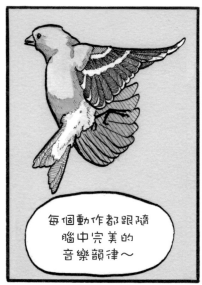

每個動作都跟隨
腦中完美的
音樂韻律～

我不一定永遠自由
自在，但獨特個性是
無法抹滅的！

我還活著！

室內
植物

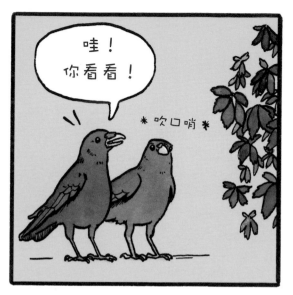

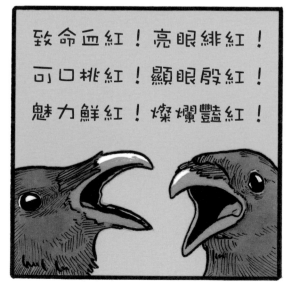

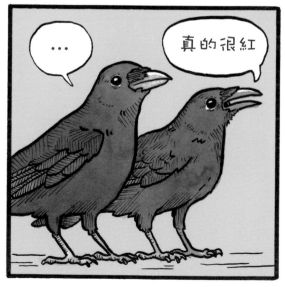

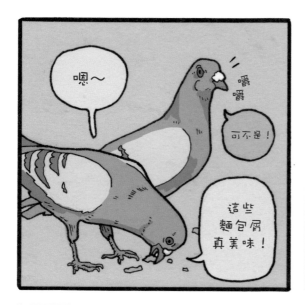
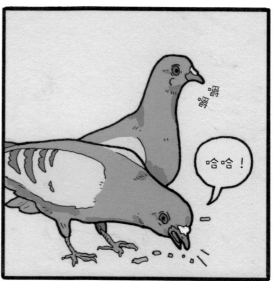
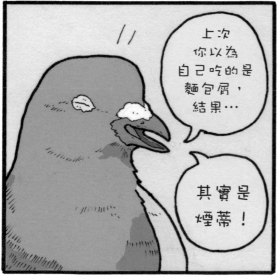
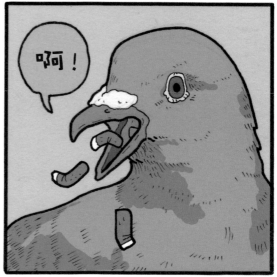

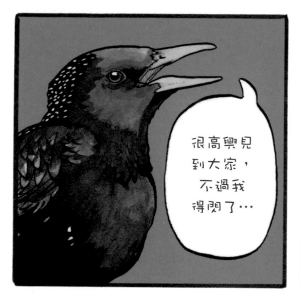

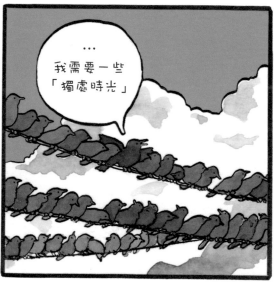

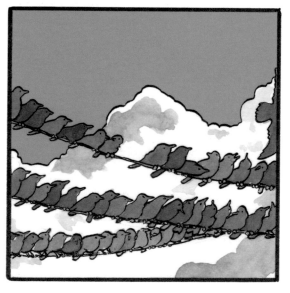

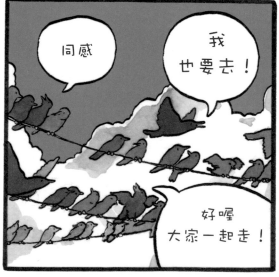

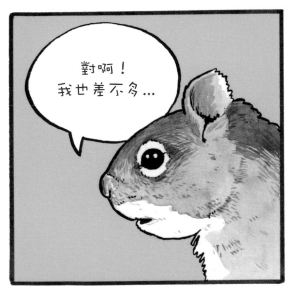

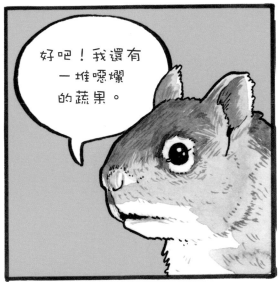

如何畫松鼠

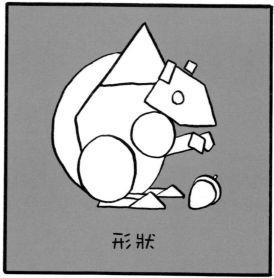

形狀

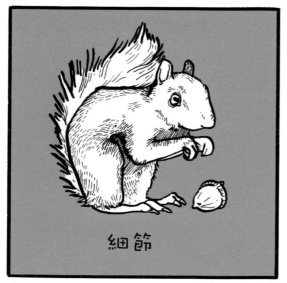

細節

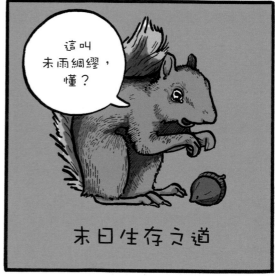

這叫未雨綢繆，懂？

末日生存之道

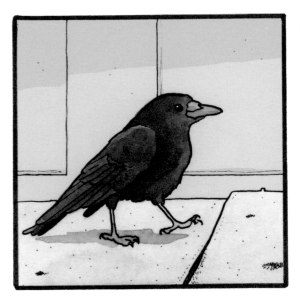
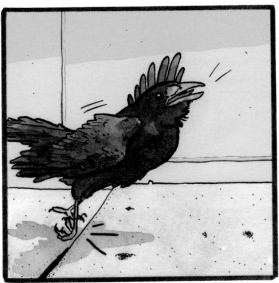

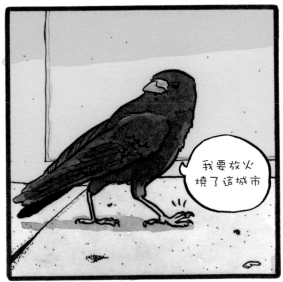

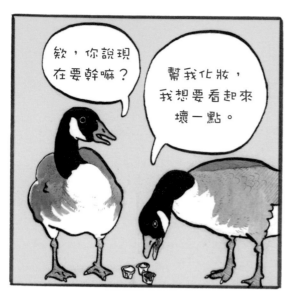

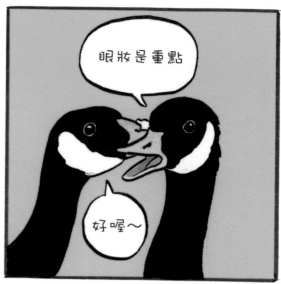

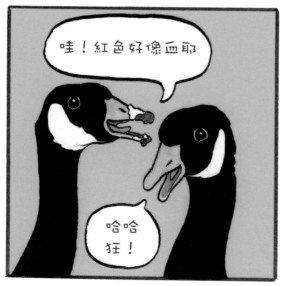

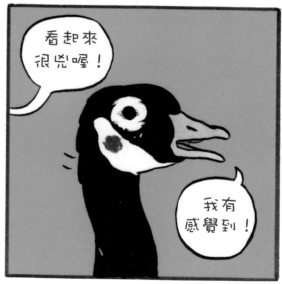

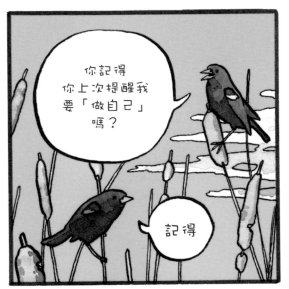
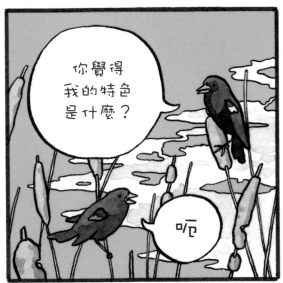
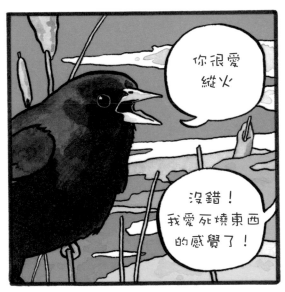
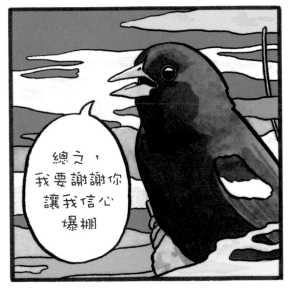

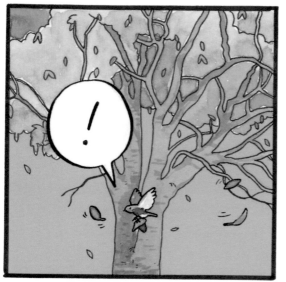
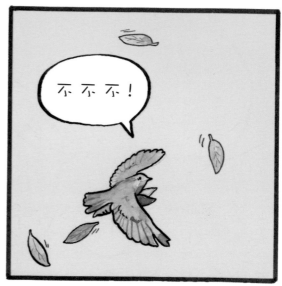

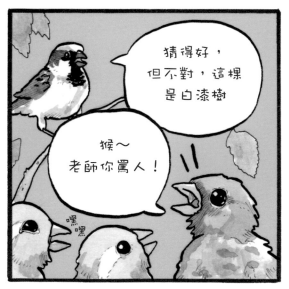

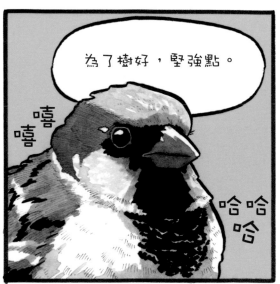

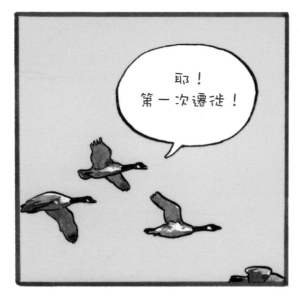
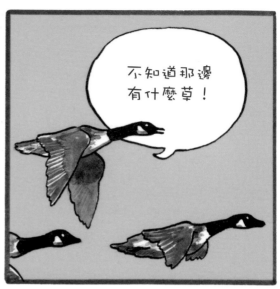
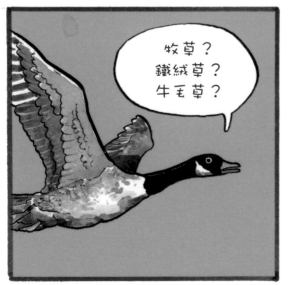
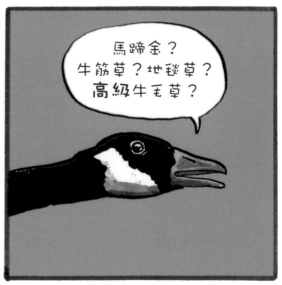

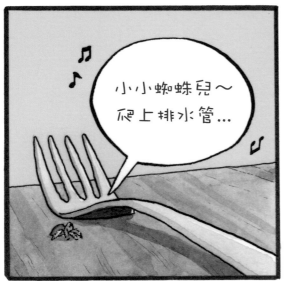
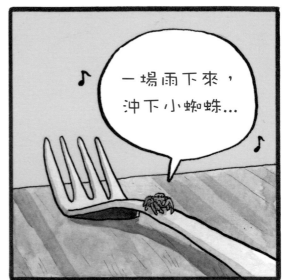
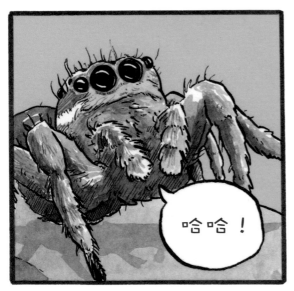
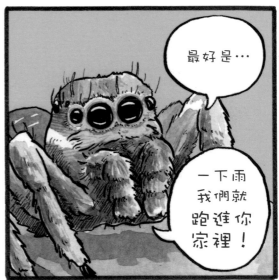

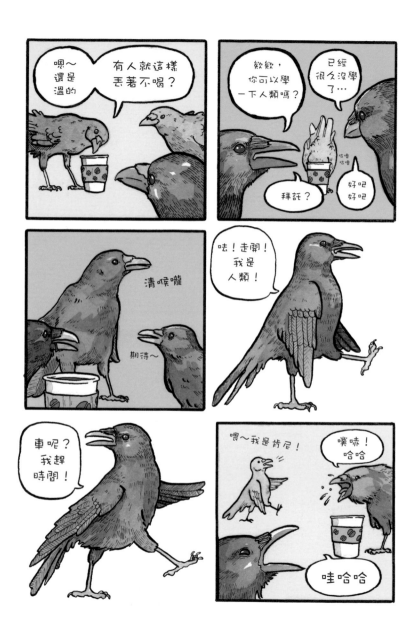

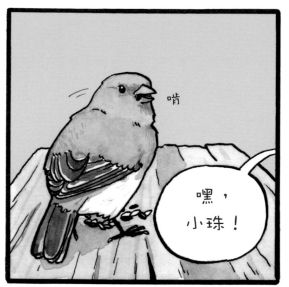
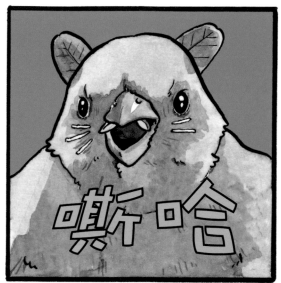
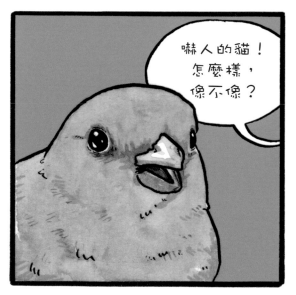
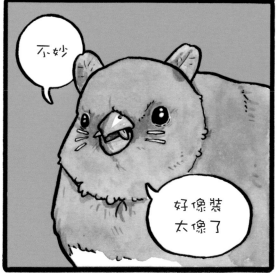

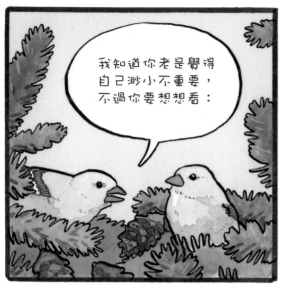

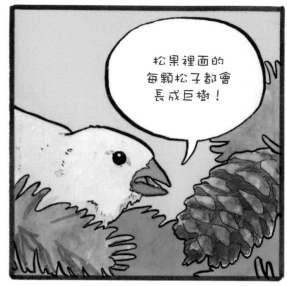

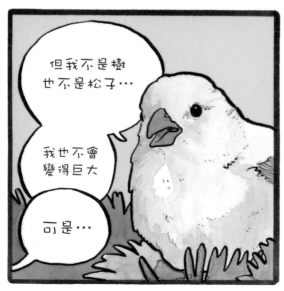

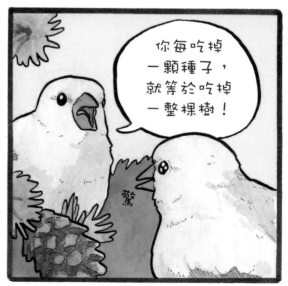

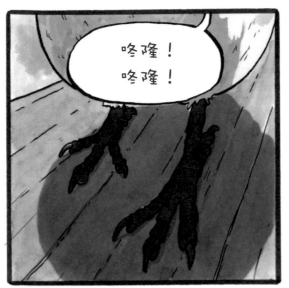

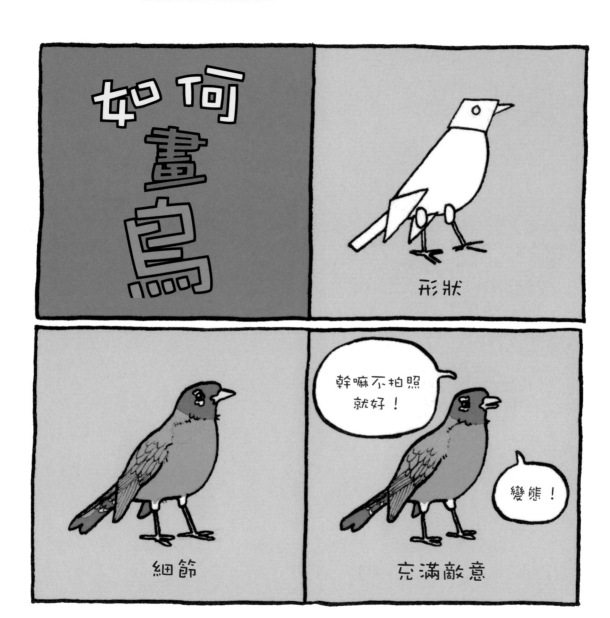

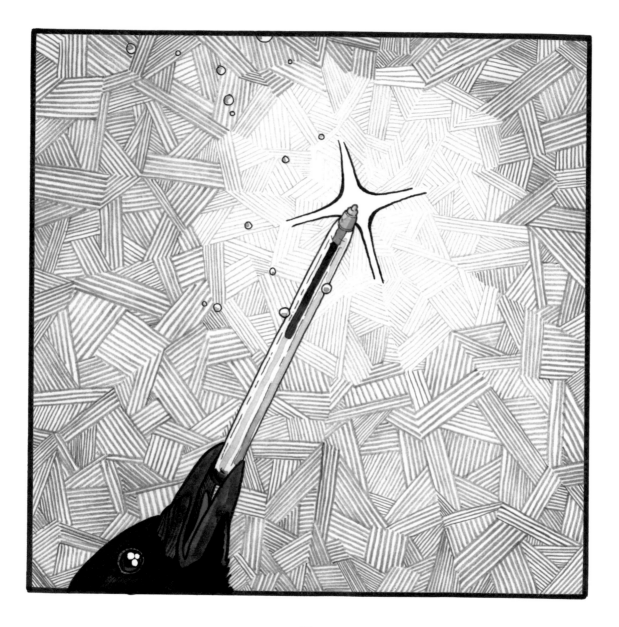

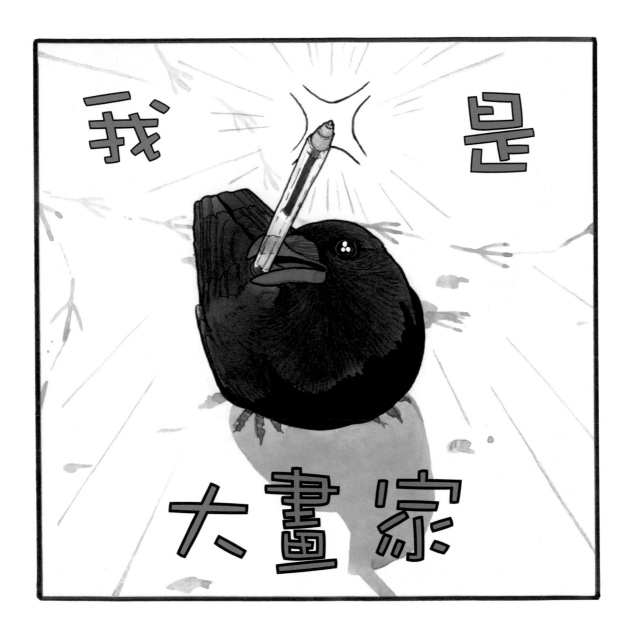

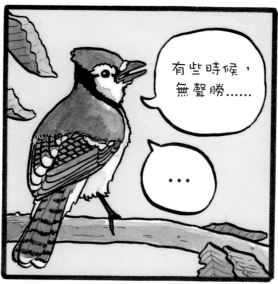

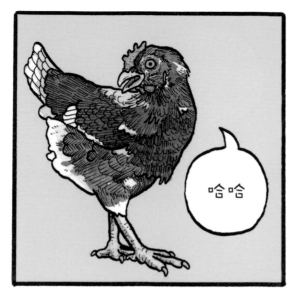

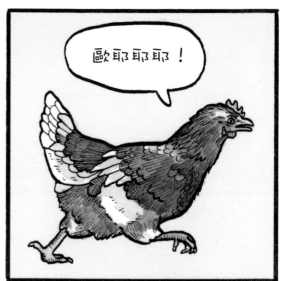

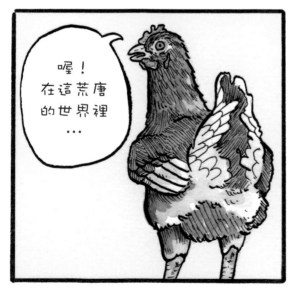

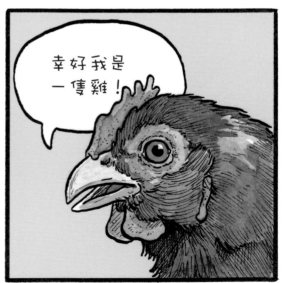

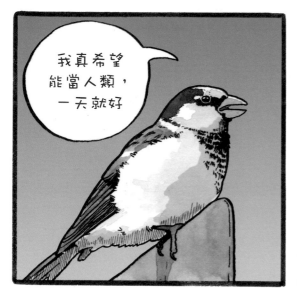

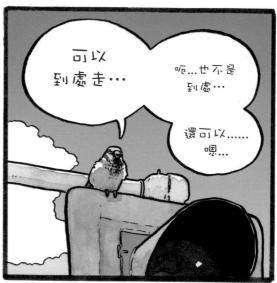

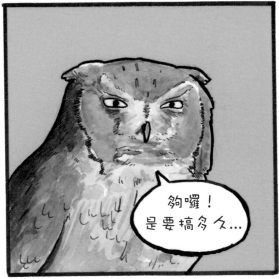

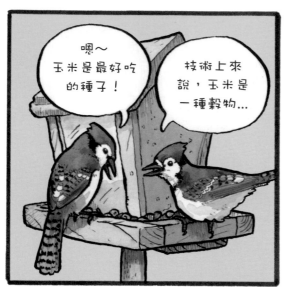

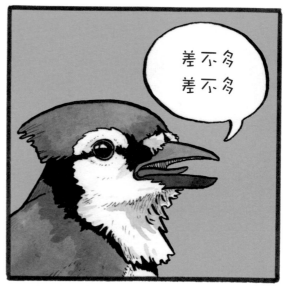

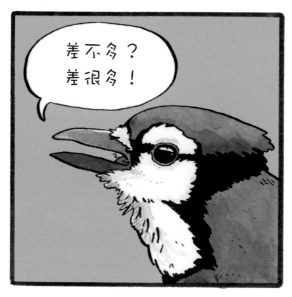

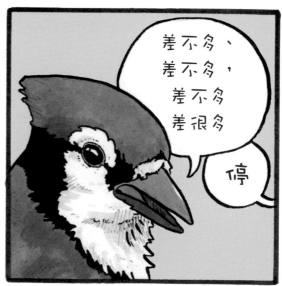

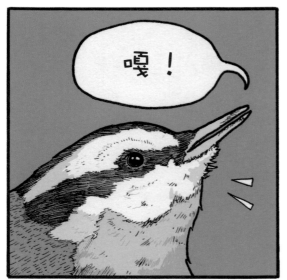

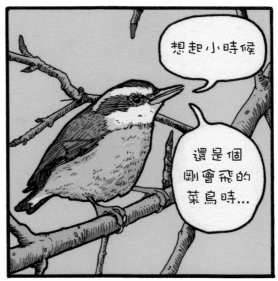

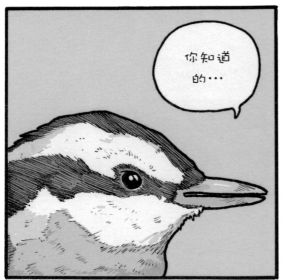

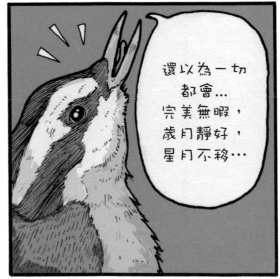

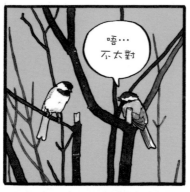

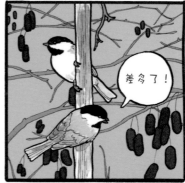

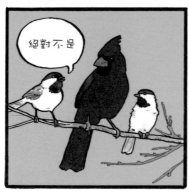

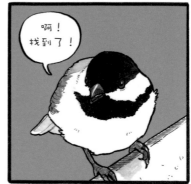

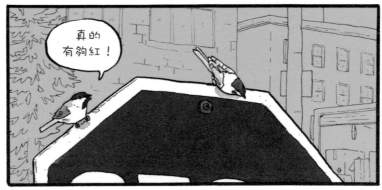

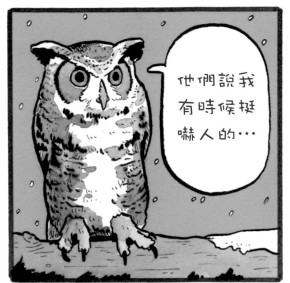

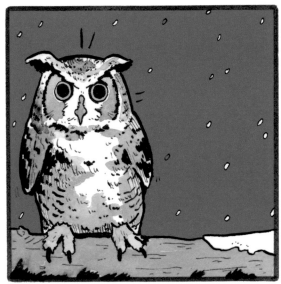

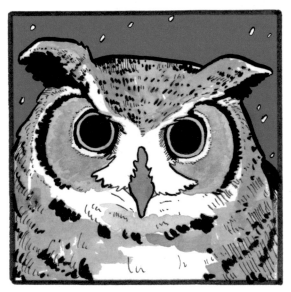

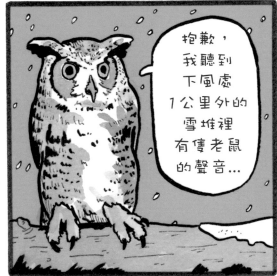

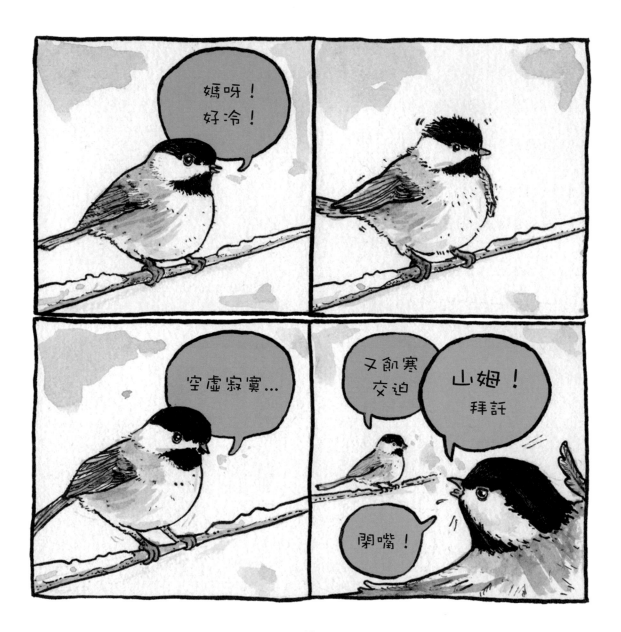

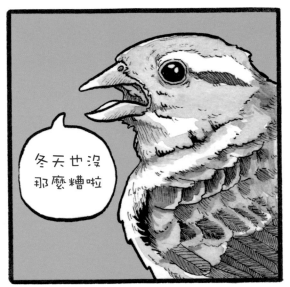

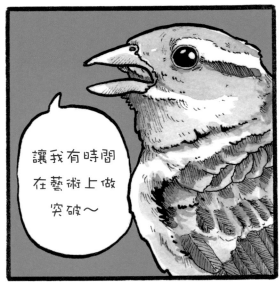

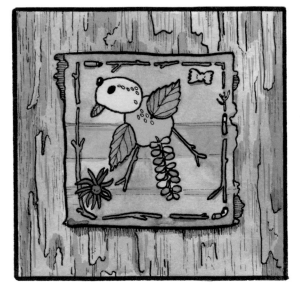

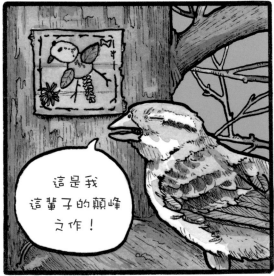

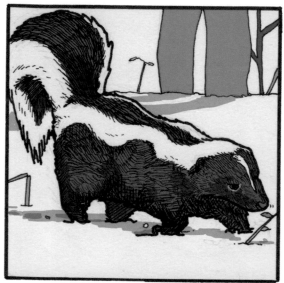

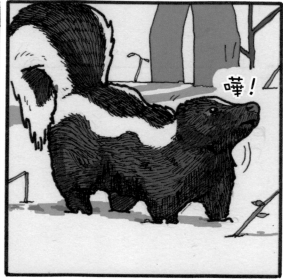

嘩！

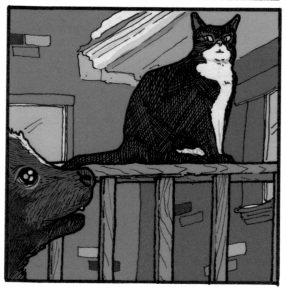

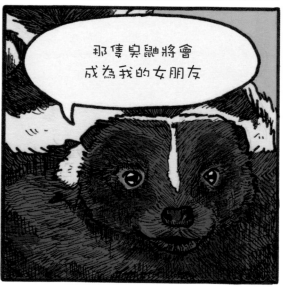

那隻臭鼬將會成為我的女朋友

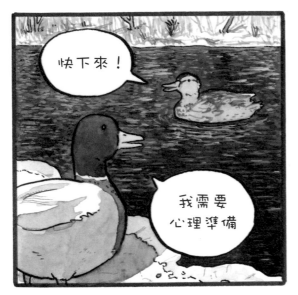

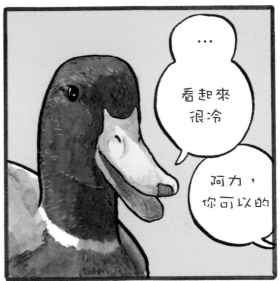

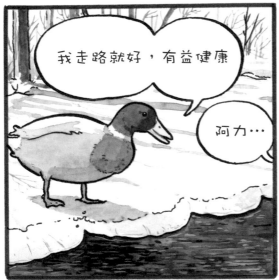

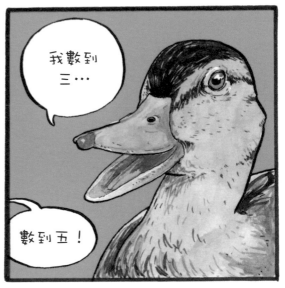

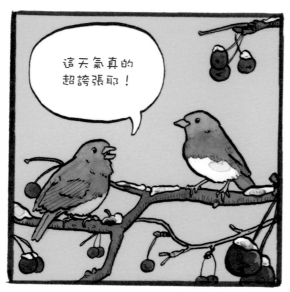

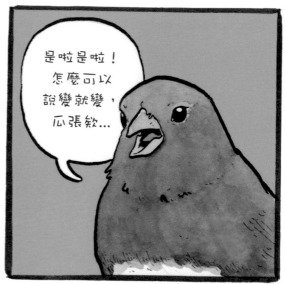

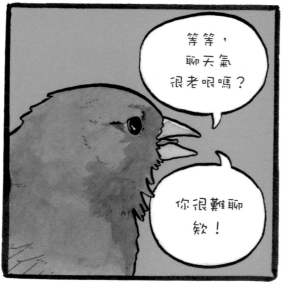

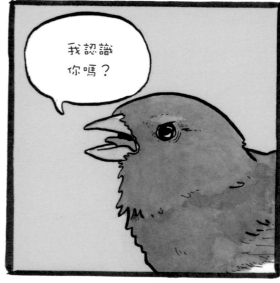

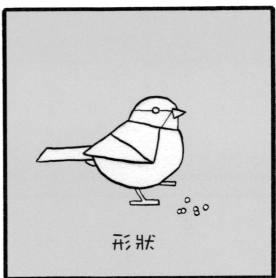

形狀

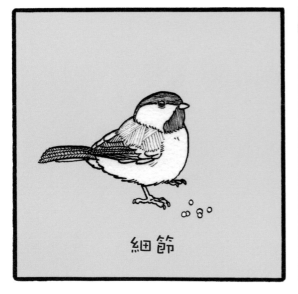

細節

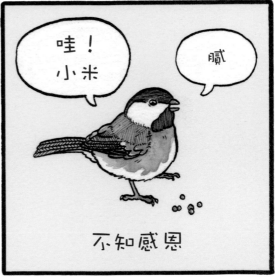

不知感恩

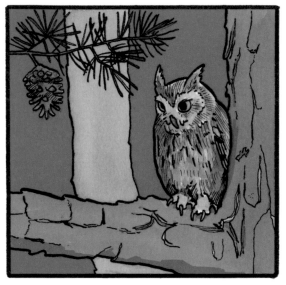
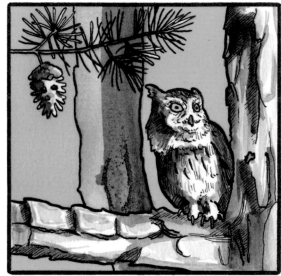

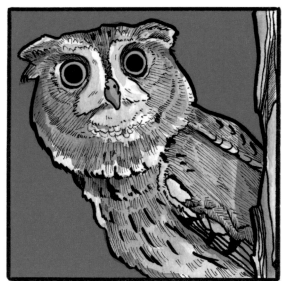

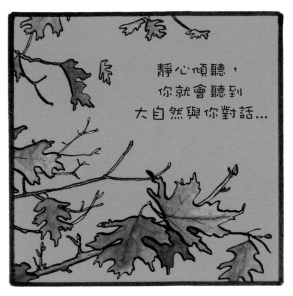

靜心傾聽，
你就會聽到
大自然與你對話...

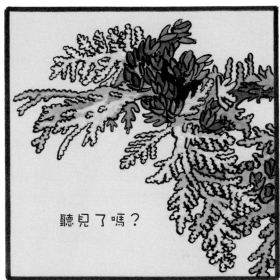

聽見了嗎？

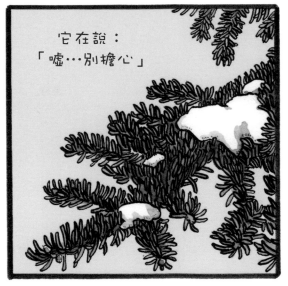

它在說：
「噓...別擔心」

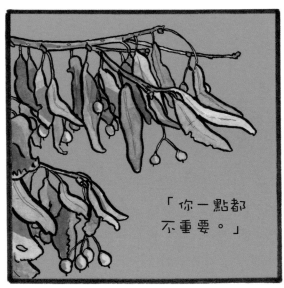

「你一點都
不重要。」

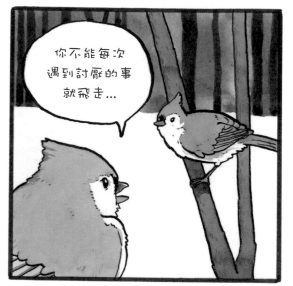
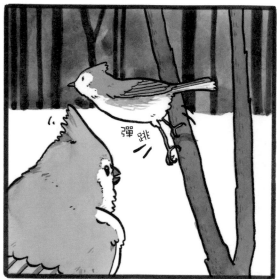
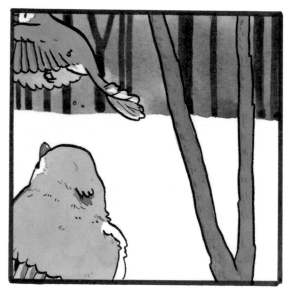
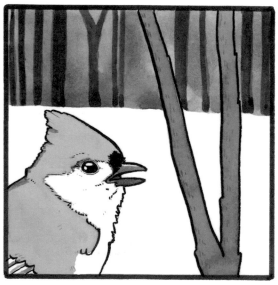

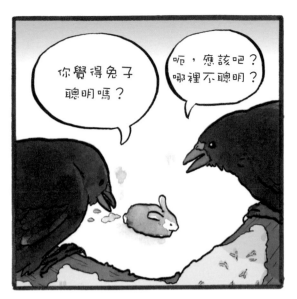

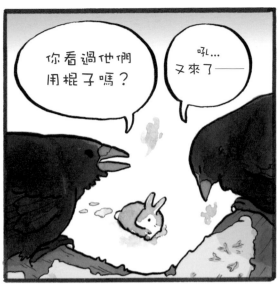

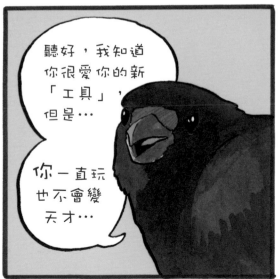

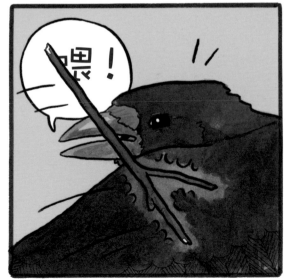

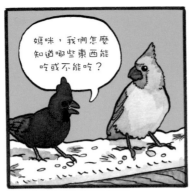

媽咪，我們怎麼知道哪些東西能吃或不能吃？

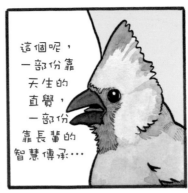

這個呢，一部份靠天生的直覺，一部份靠長輩的智慧傳承…

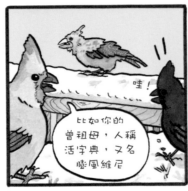

哇！

比如你的曾祖母，人稱活字典，又名颶風維尼

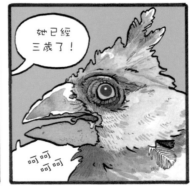

她已經三歲了！

呵呵呵呵

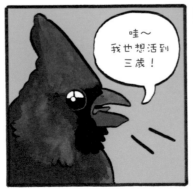

哇～我也想活到三歲！

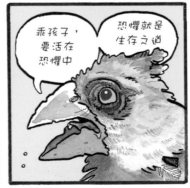

乖孩子，要活在恐懼中

恐懼就是生存之道

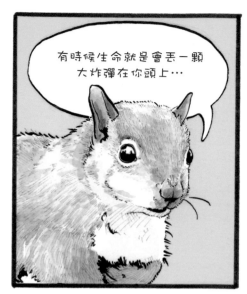

有時候生命就是會丟一顆大炸彈在你頭上…

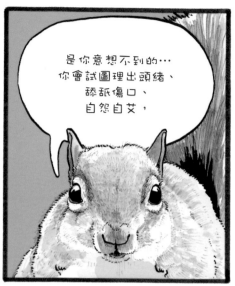

是你意想不到的…你會試圖理出頭緒、舔舔傷口、自怨自艾，

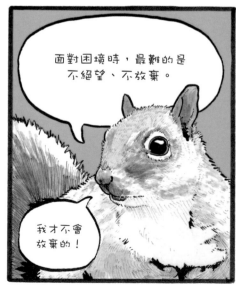

面對困境時，最難的是不絕望、不放棄。

我才不會放棄的！

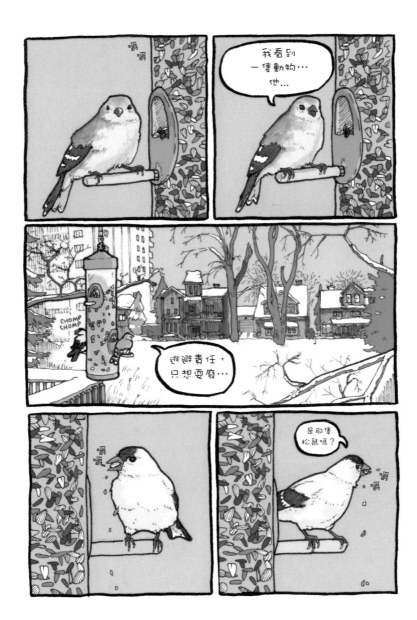

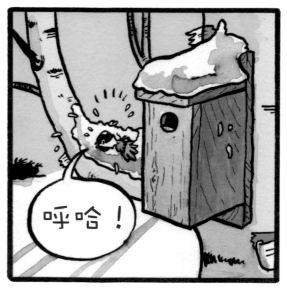

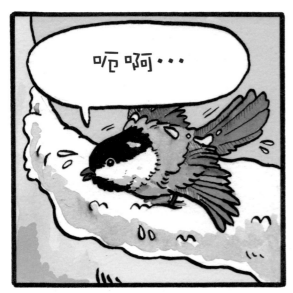

有這麼多事要煩惱，我要怎麼專心呢？

事情一直都這麼多嗎？

…還是我…一直逃避到現在？

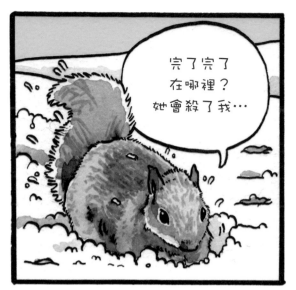

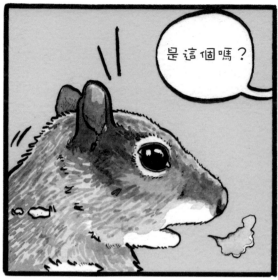

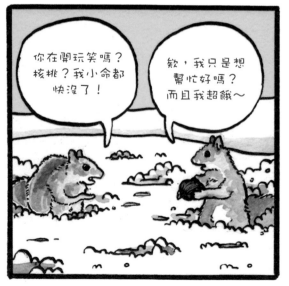

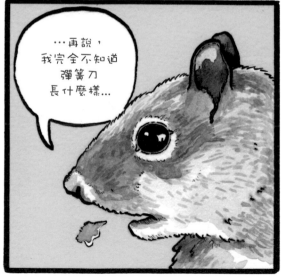

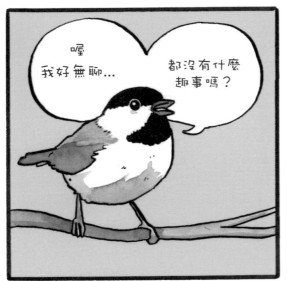

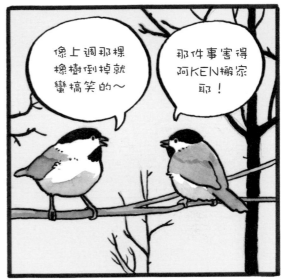

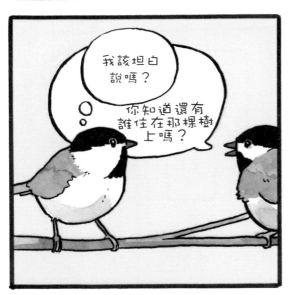

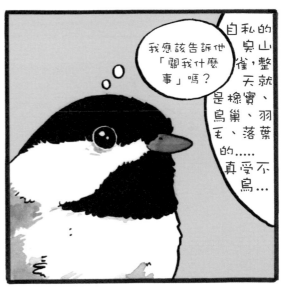

室内
植物
II

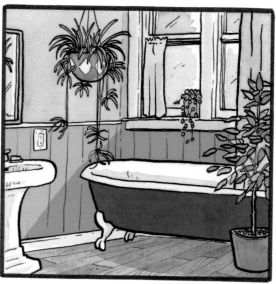

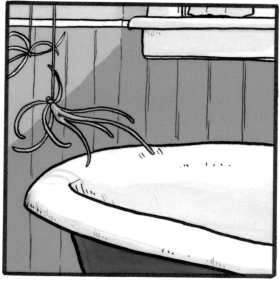

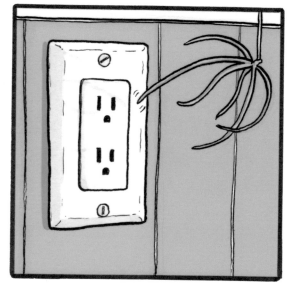

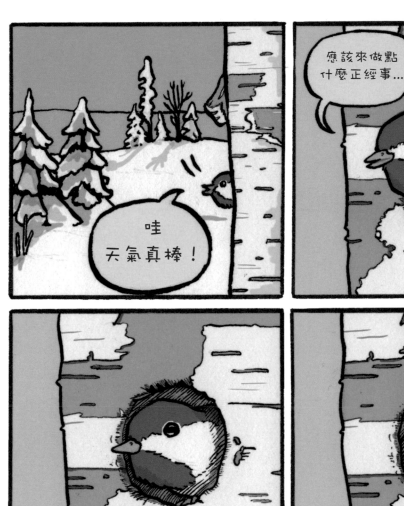
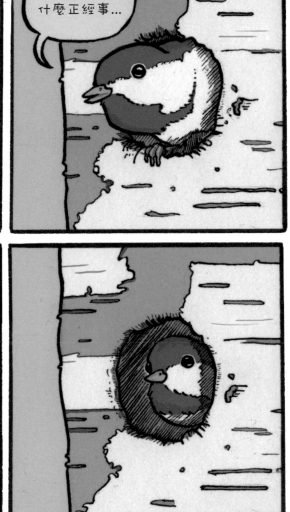

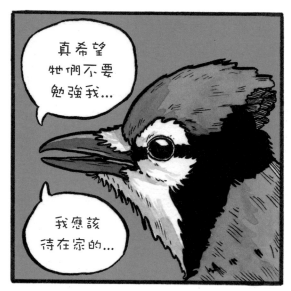

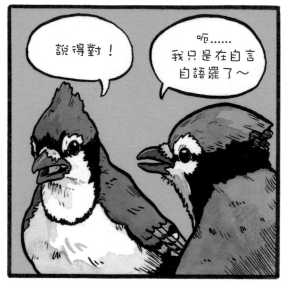

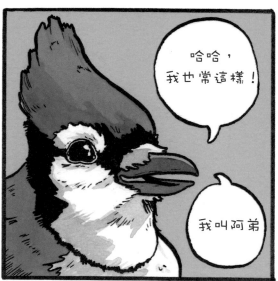

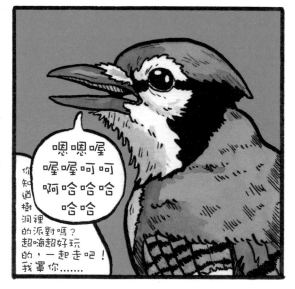

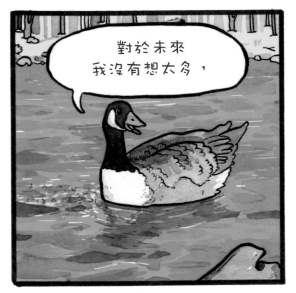

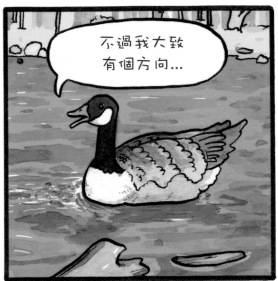

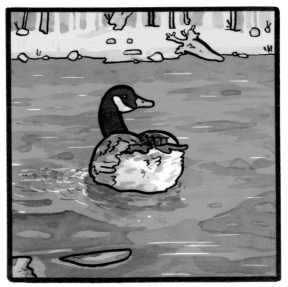

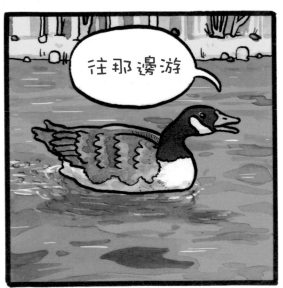

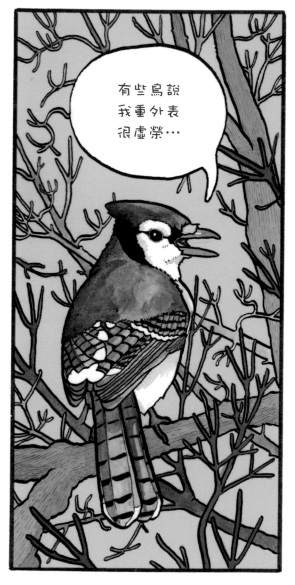

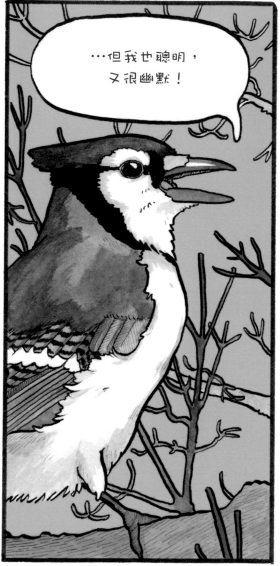

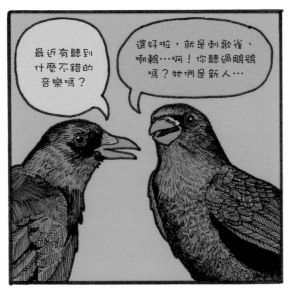

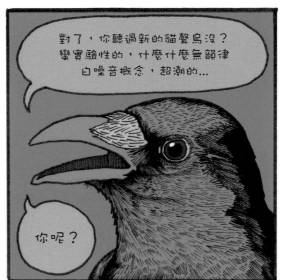

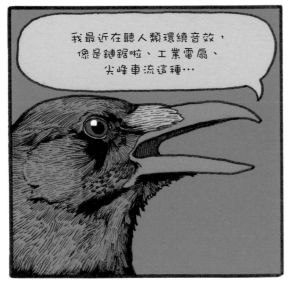

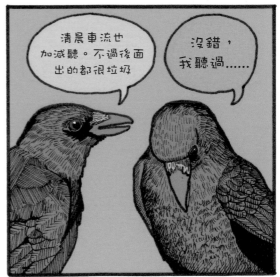

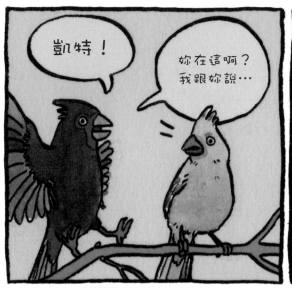
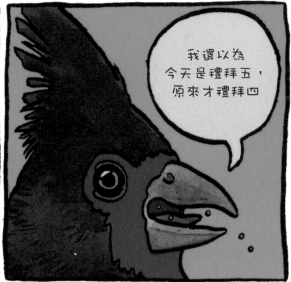
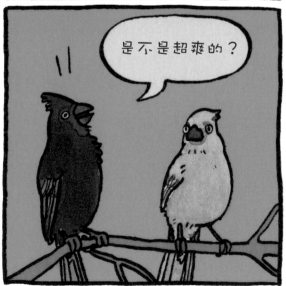
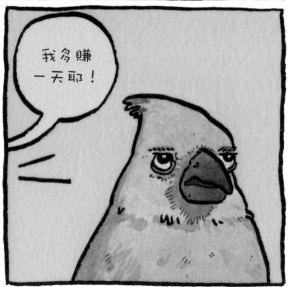

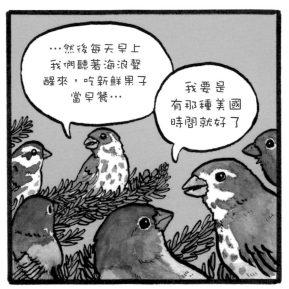

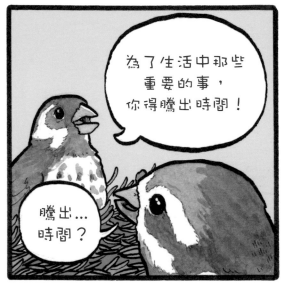

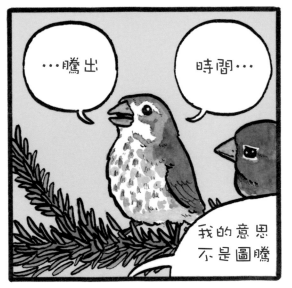

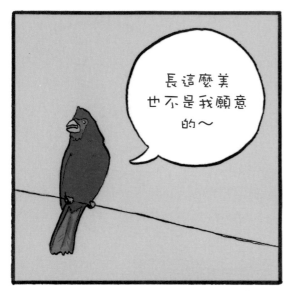

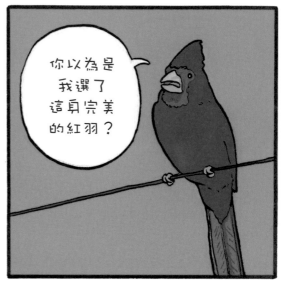

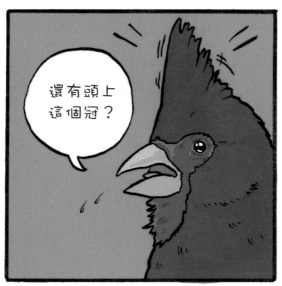

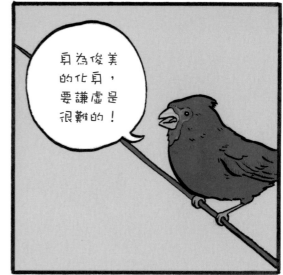

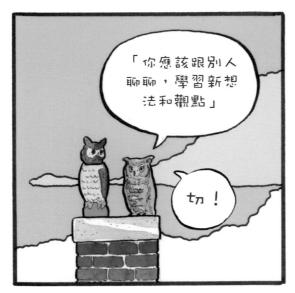

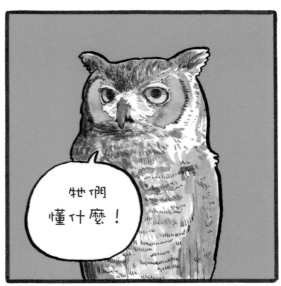

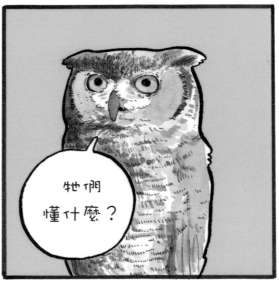

如何畫鹿

形狀

細節

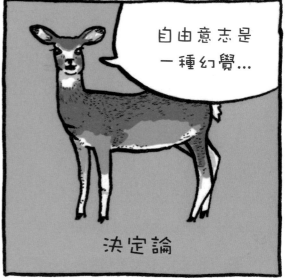

自由意志是一種幻覺...

決定論

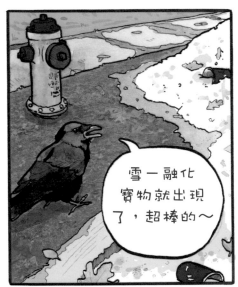

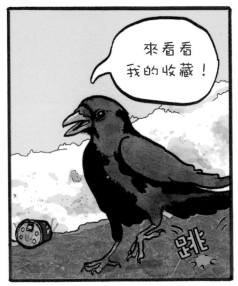

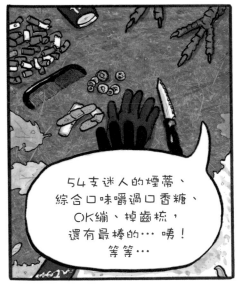

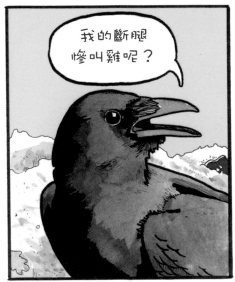

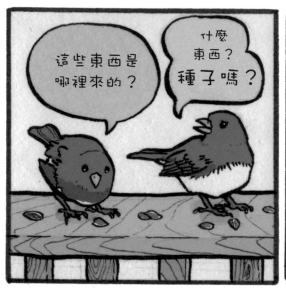

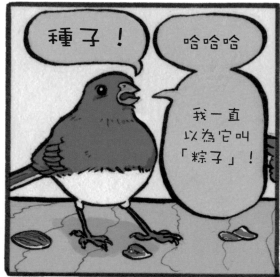

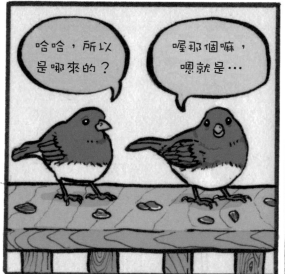

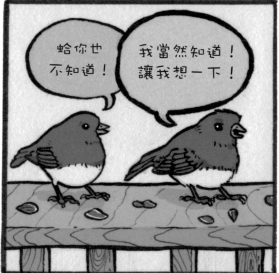

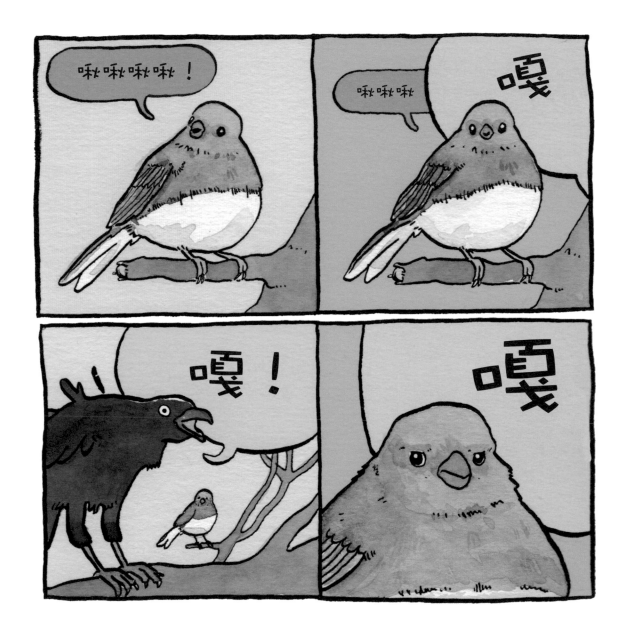

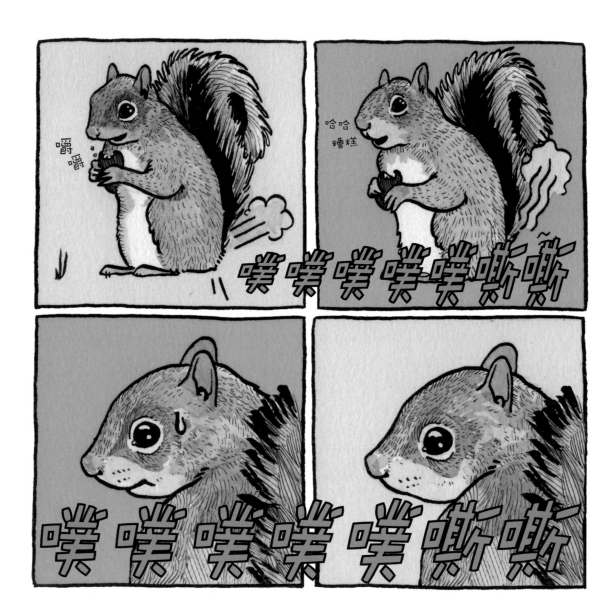

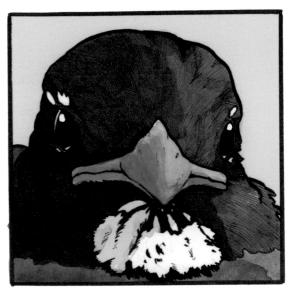
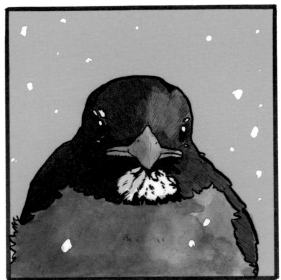

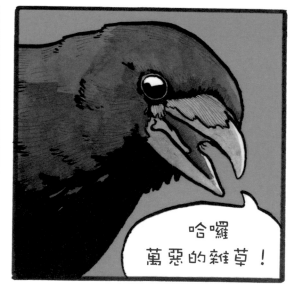

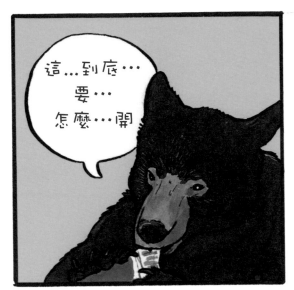

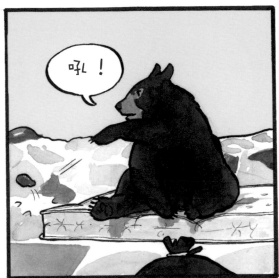

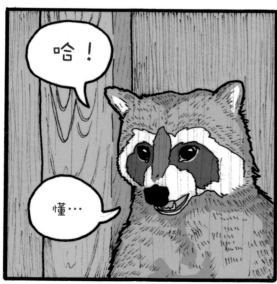

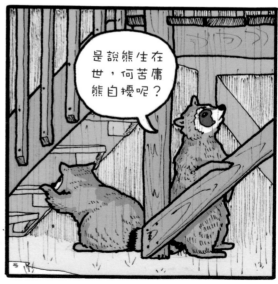

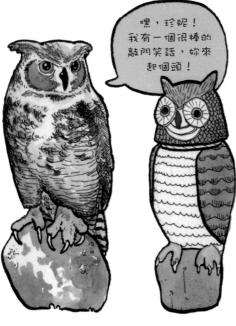

嘿，珍妮！我有一個很棒的敲門笑話，妳來起個頭！

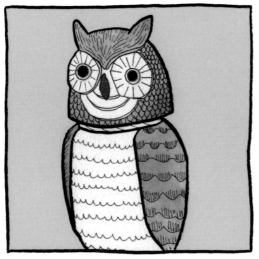

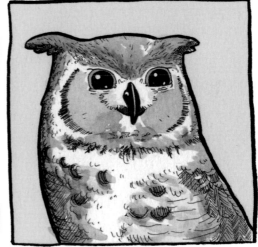

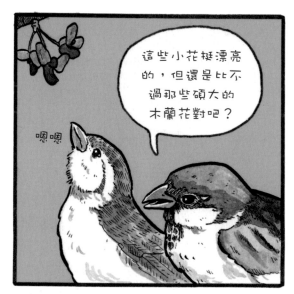

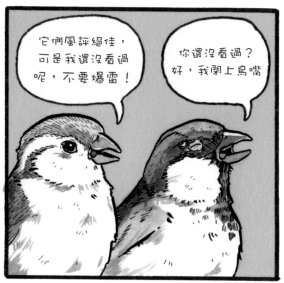

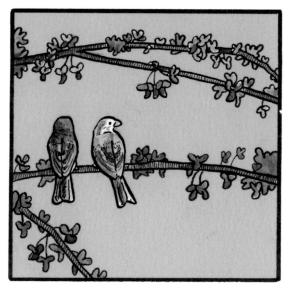

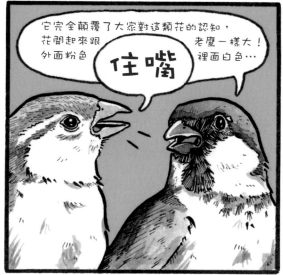

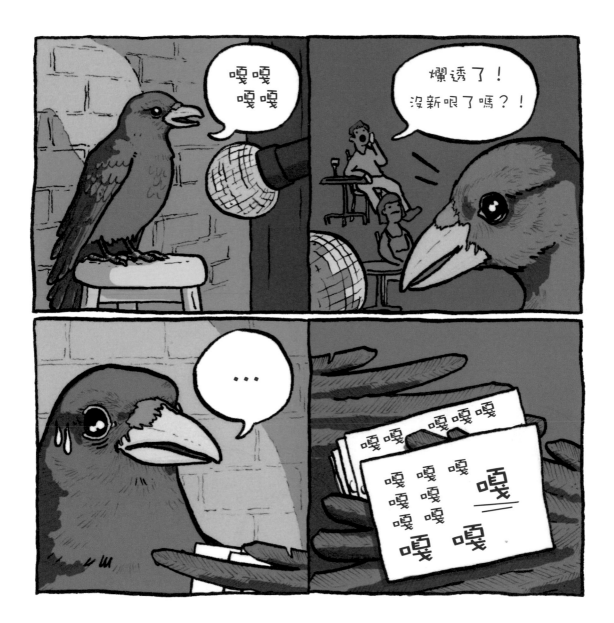

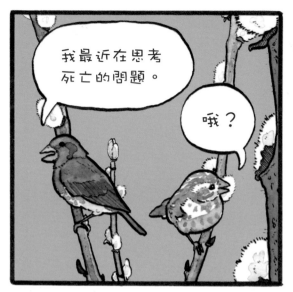

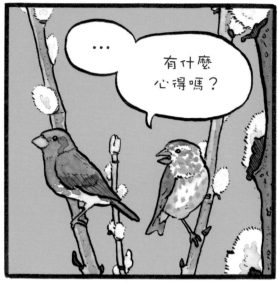

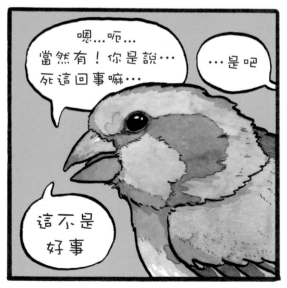

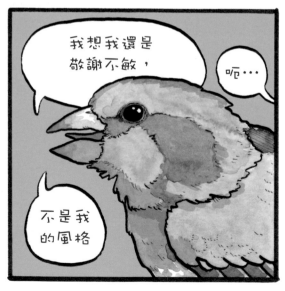

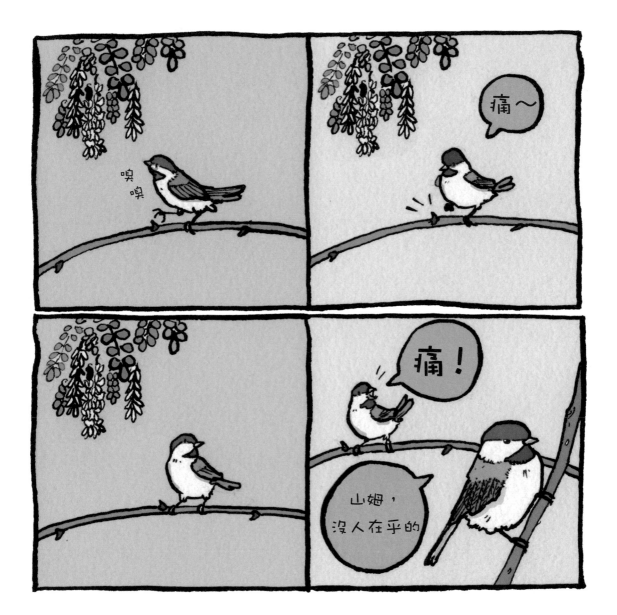

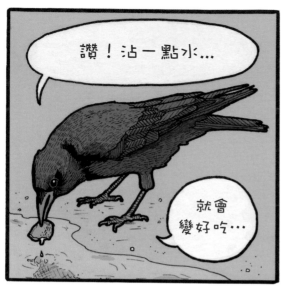

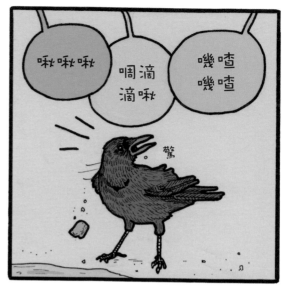

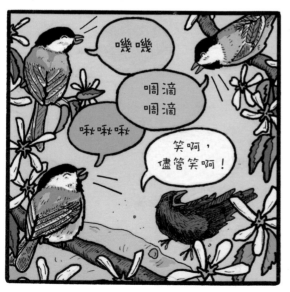

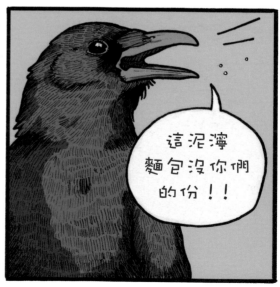

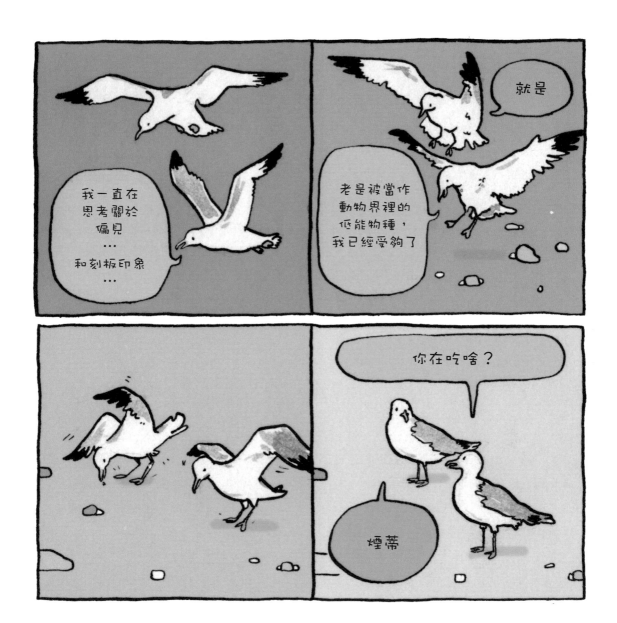

形狀

細節

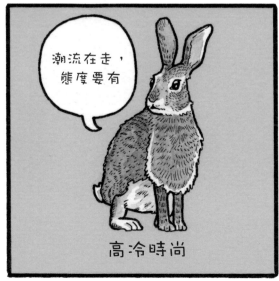

高冷時尚

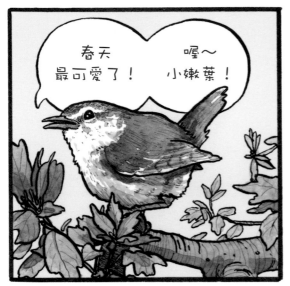

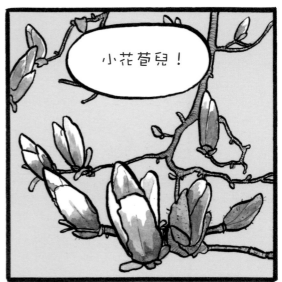

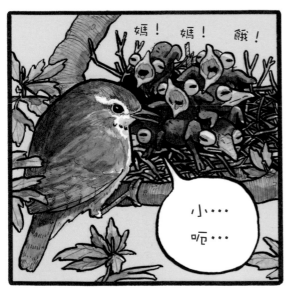

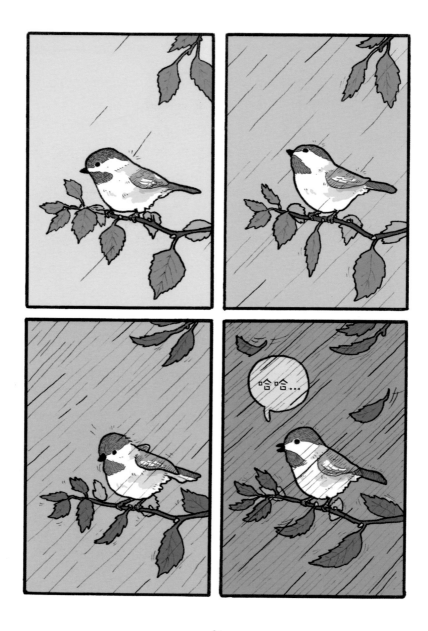

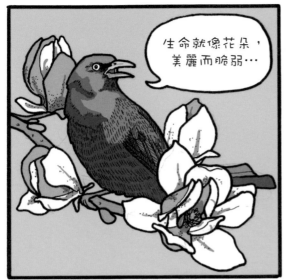

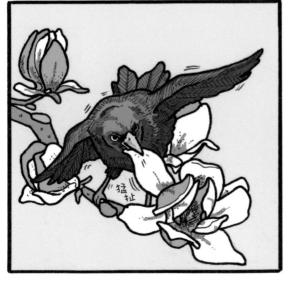

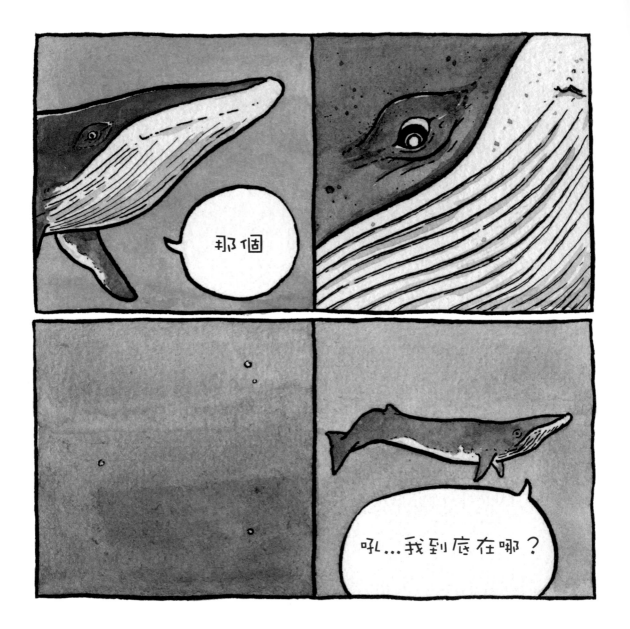

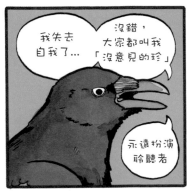

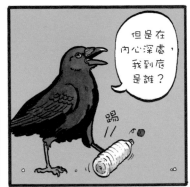

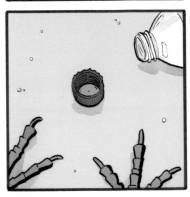

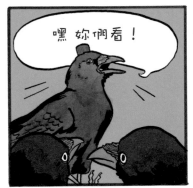

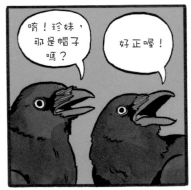

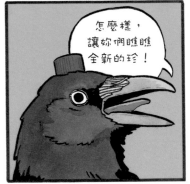

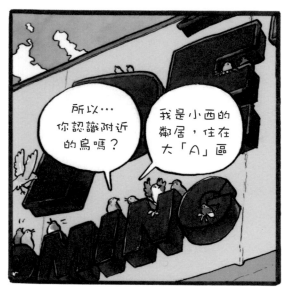

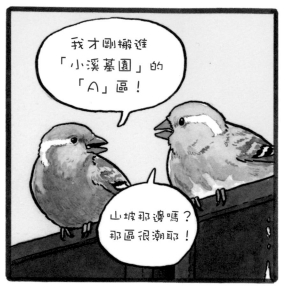

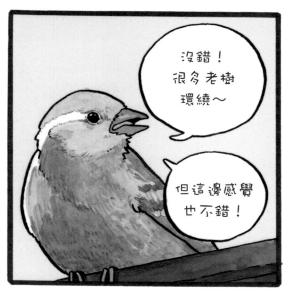

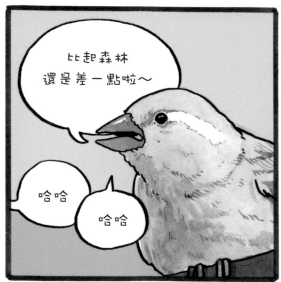

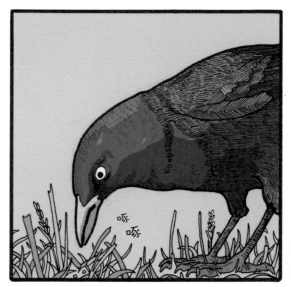
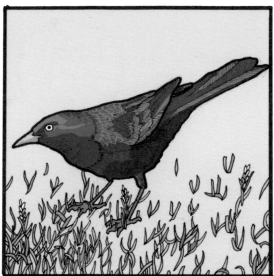
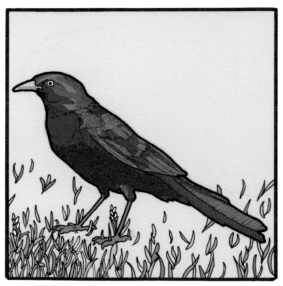
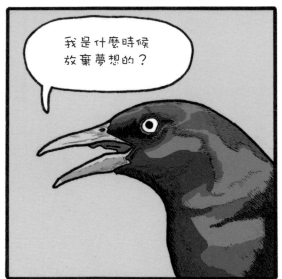

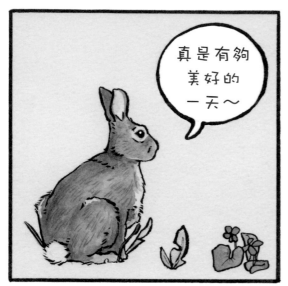

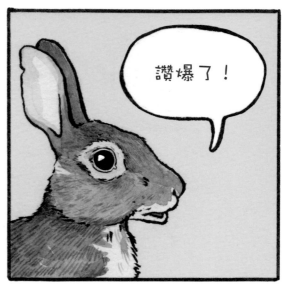

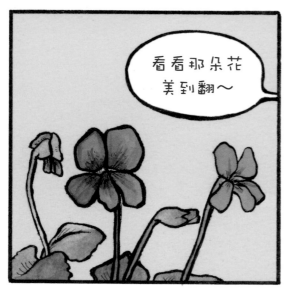

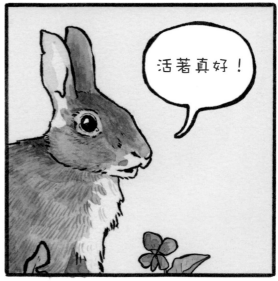

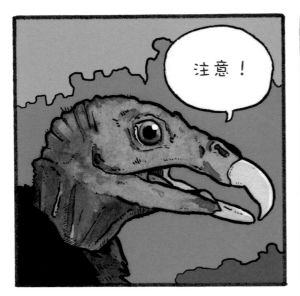

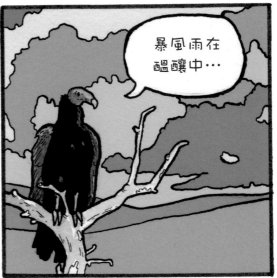

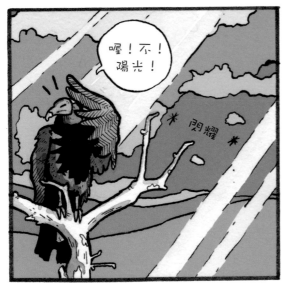

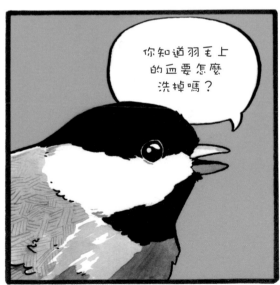

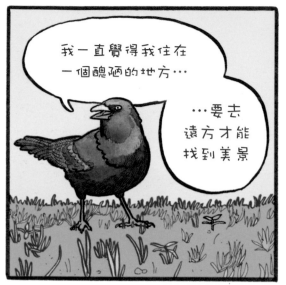

我一直覺得我住在
一個醜陋的地方…

…要去
遠方才能
找到美景

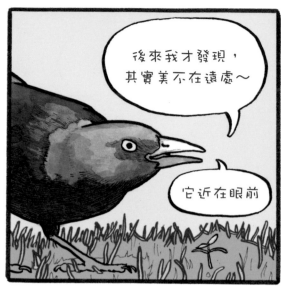

後來我才發現，
其實美不在遠處～

它近在眼前

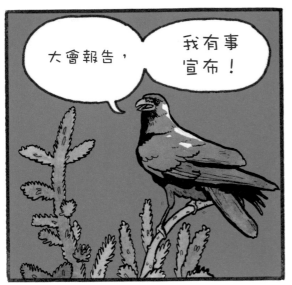
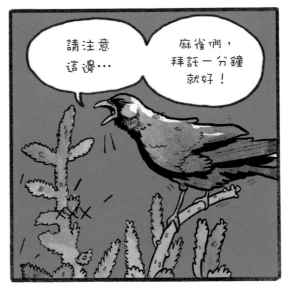
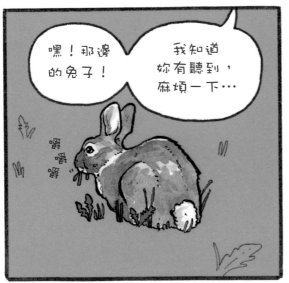
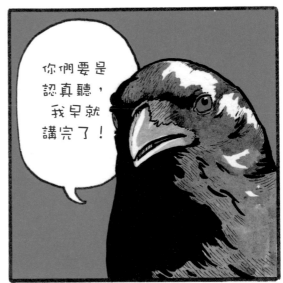

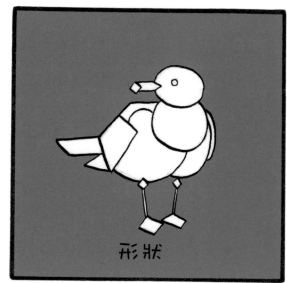

形狀

細節

一閃而逝的智慧

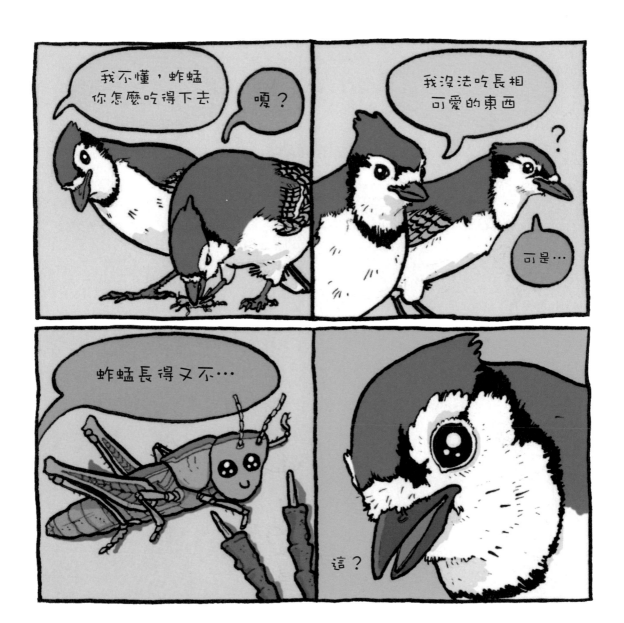

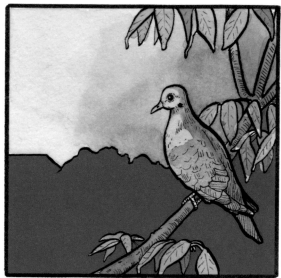

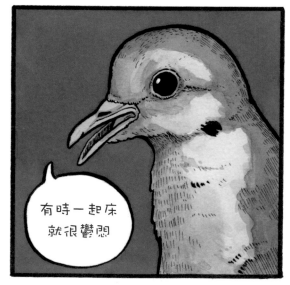

有時一起床
就很鬱悶

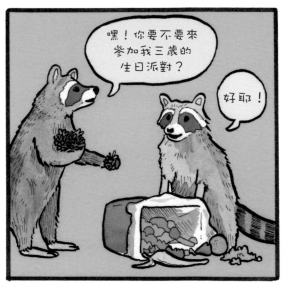

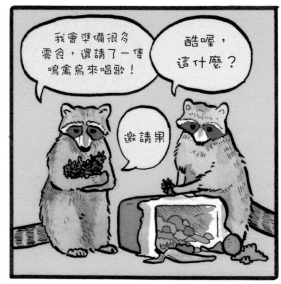

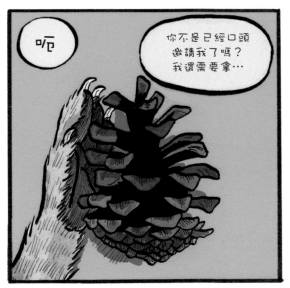

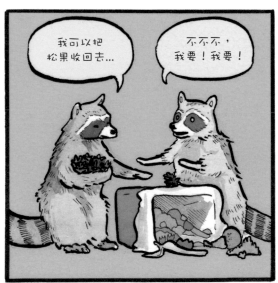

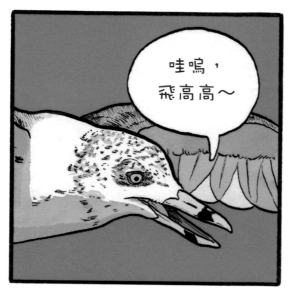

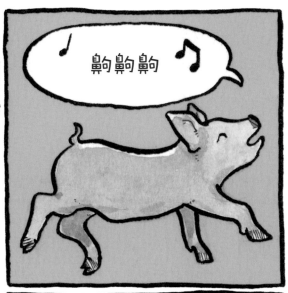
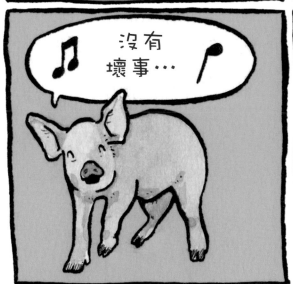
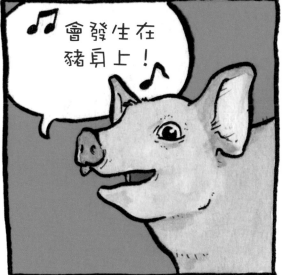

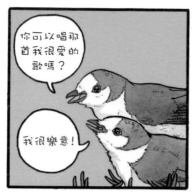

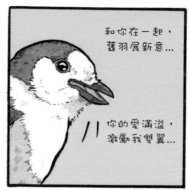

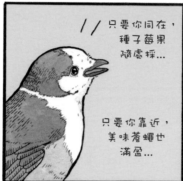

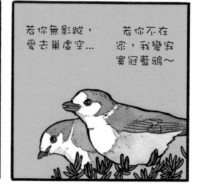

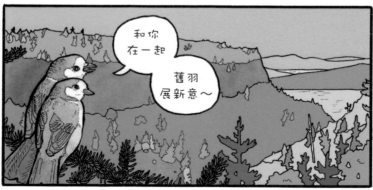

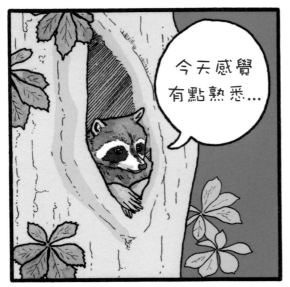

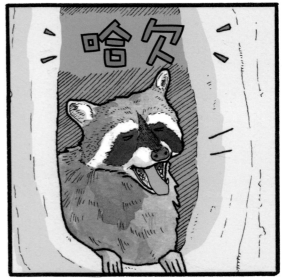

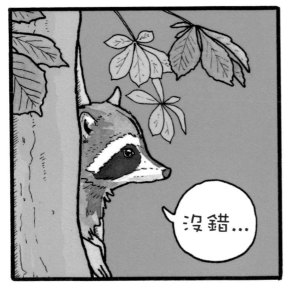

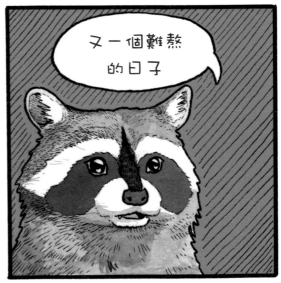

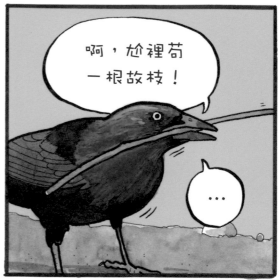

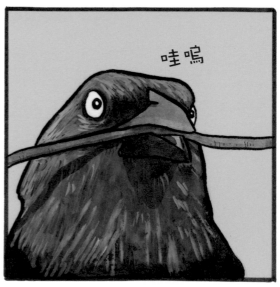

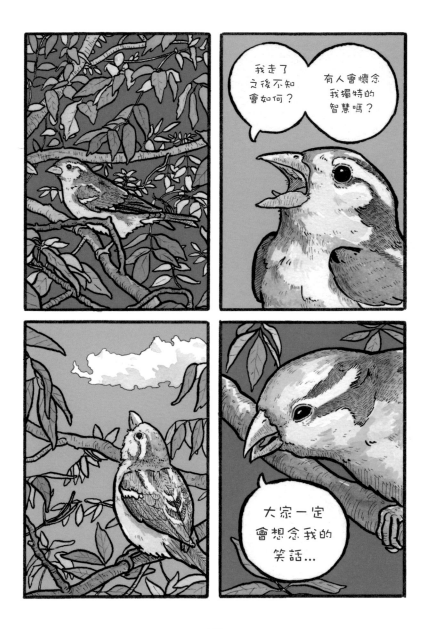

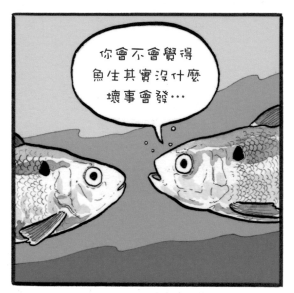

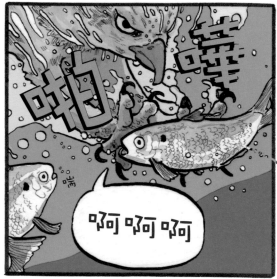

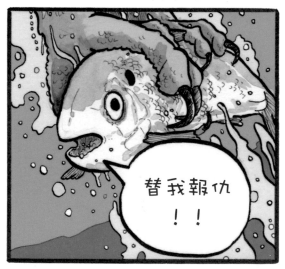

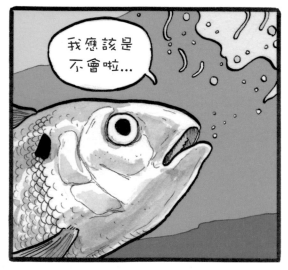

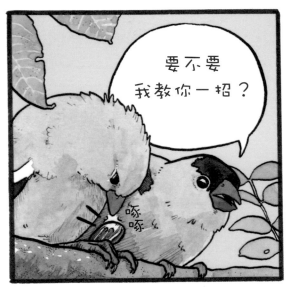

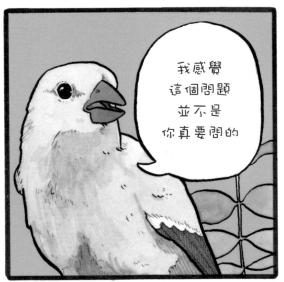

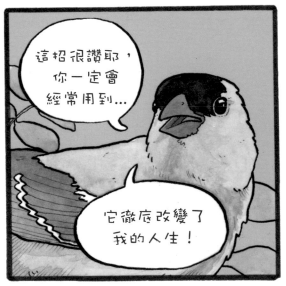

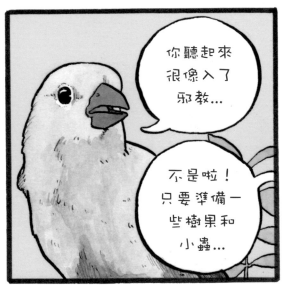

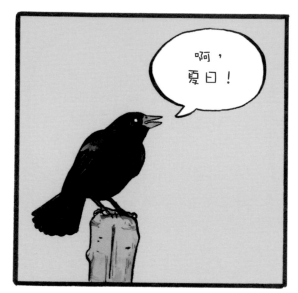

啊，
夏日！

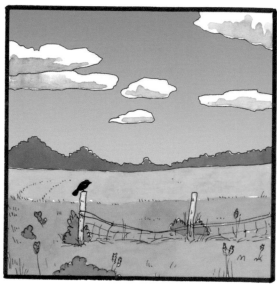

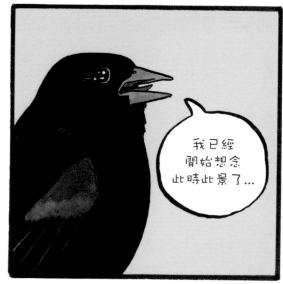

我已經
開始想念
此時此景了...

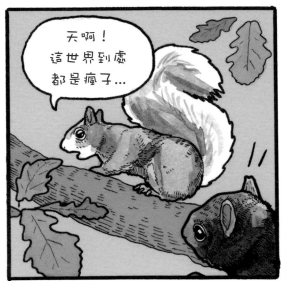

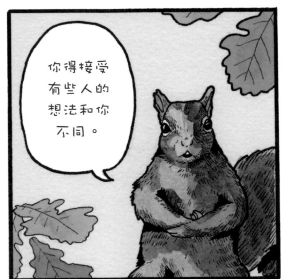

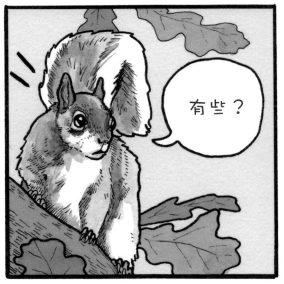

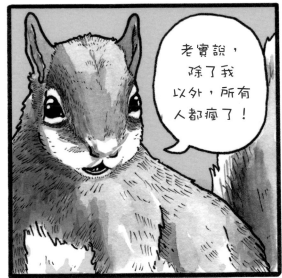

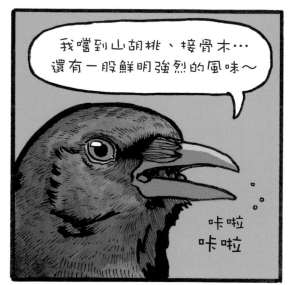
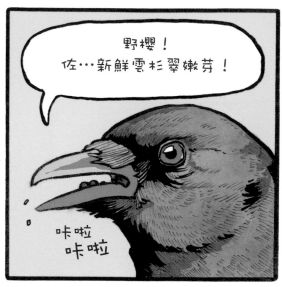
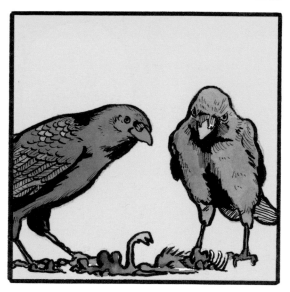
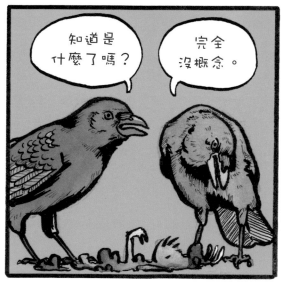

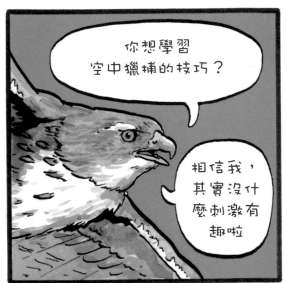
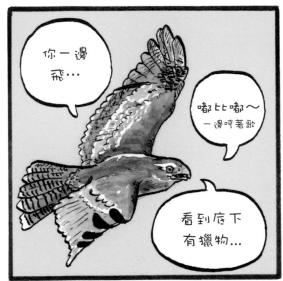
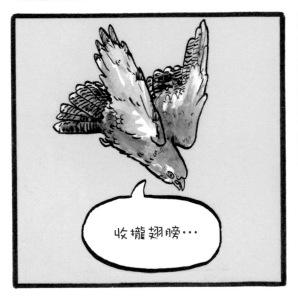
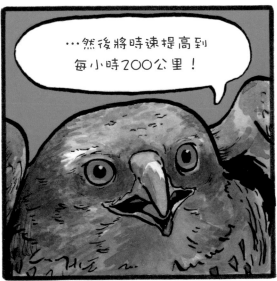

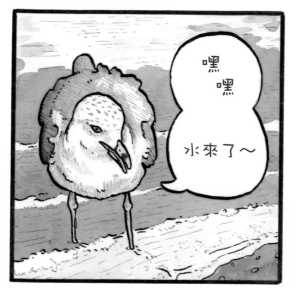

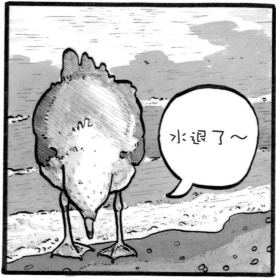

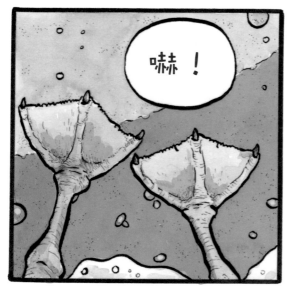

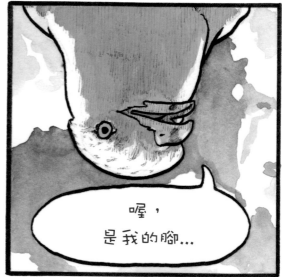

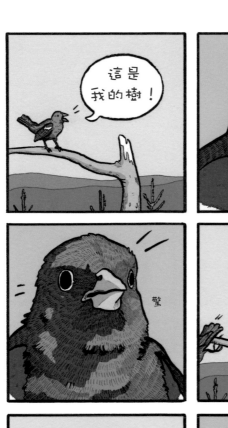
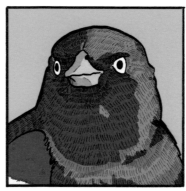
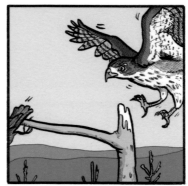

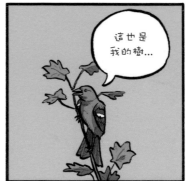

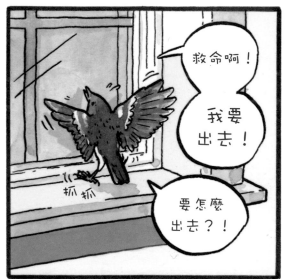

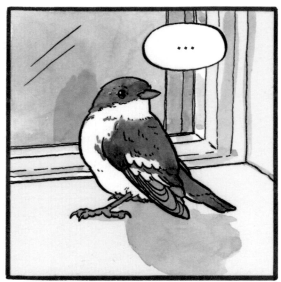

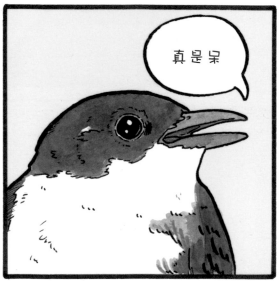

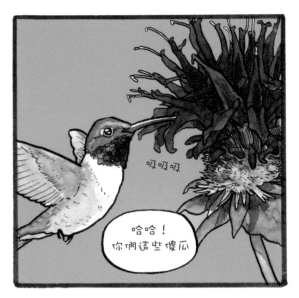

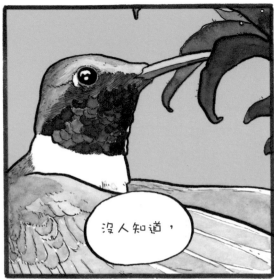

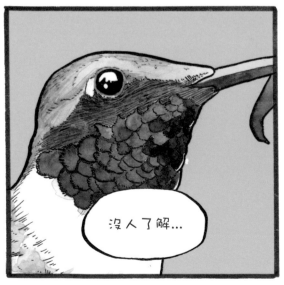

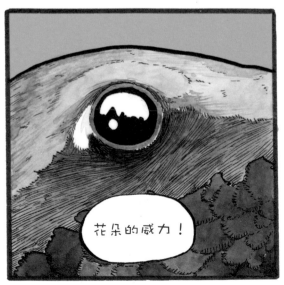

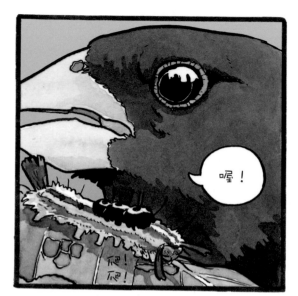

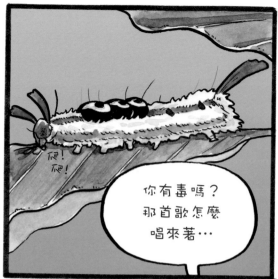

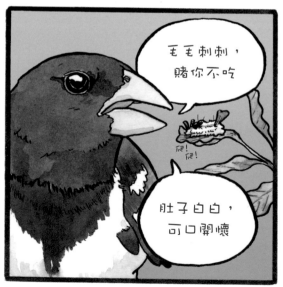

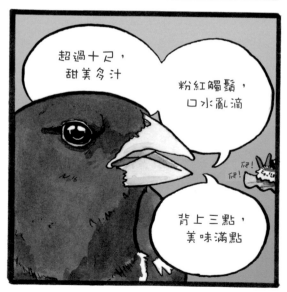

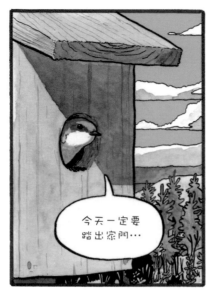

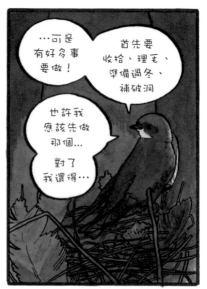

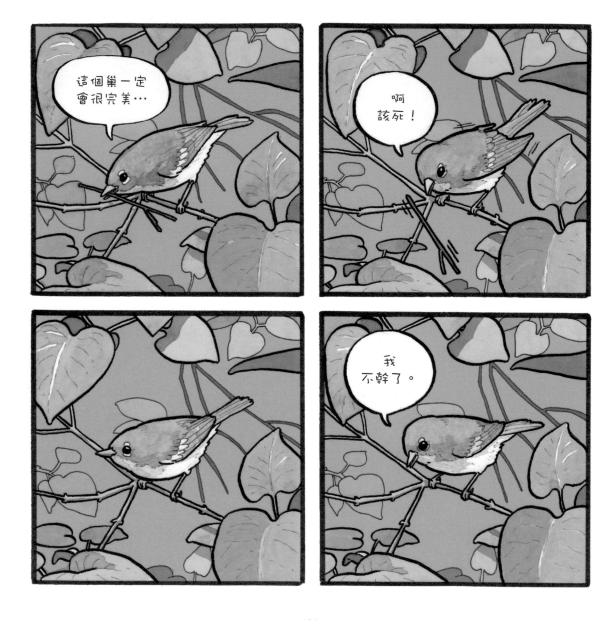

130

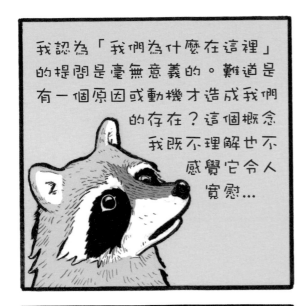

我認為「我們為什麼在這裡」的提問是毫無意義的。難道是有一個原因或動機才造成我們的存在？這個概念我既不理解也不感覺它令人寬慰...

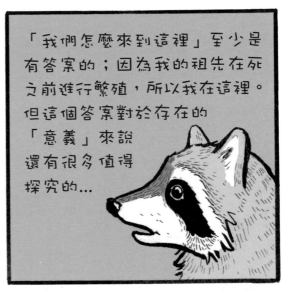

「我們怎麼來到這裡」至少是有答案的；因為我的祖先在死之前進行繁殖，所以我在這裡。但這個答案對於存在的「意義」來說還有很多值得探究的...

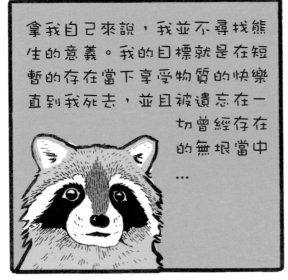

拿我自己來說，我並不尋找熊生的意義。我的目標就是在短暫的存在當下享受物質的快樂直到我死去，並且被遺忘在一切曾經存在的無垠當中...

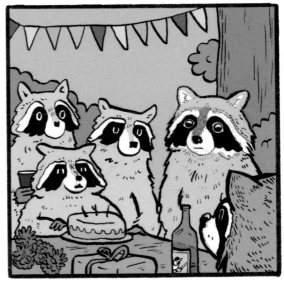

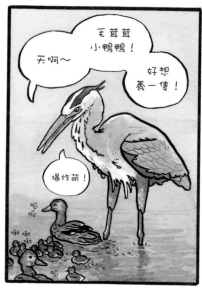

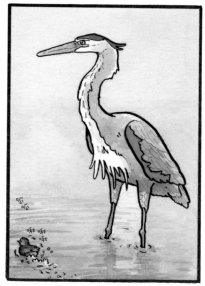

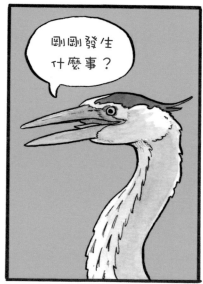

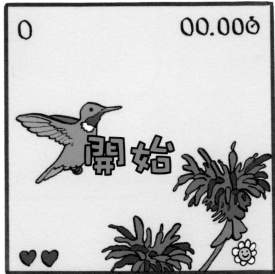

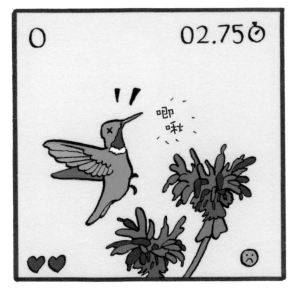

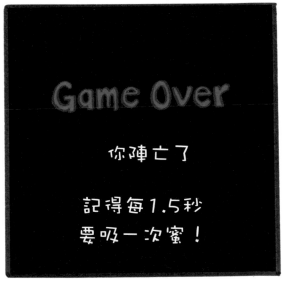

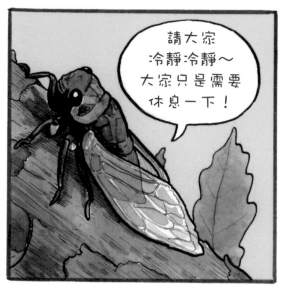

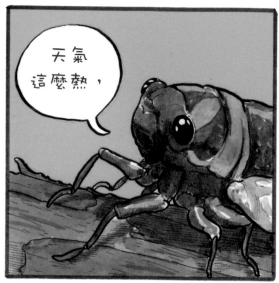

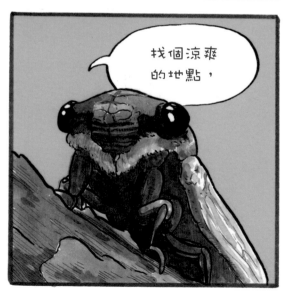

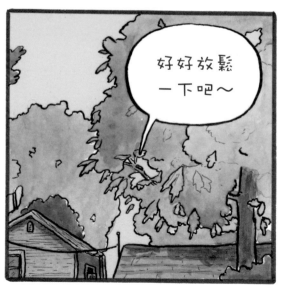

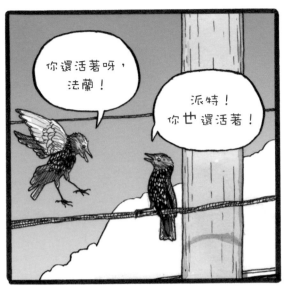

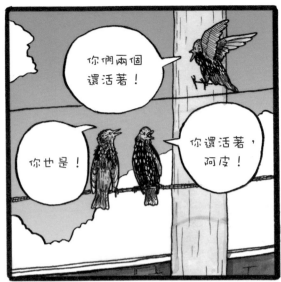

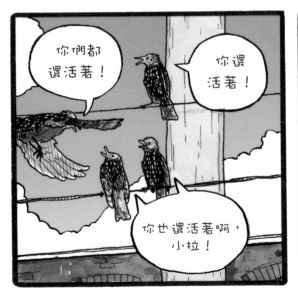

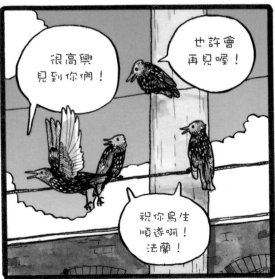

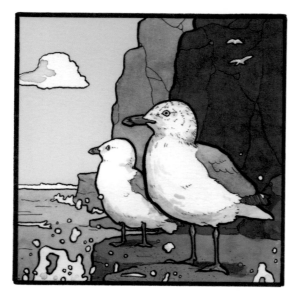
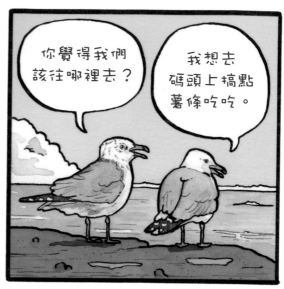
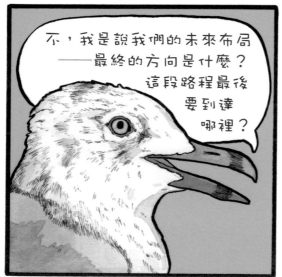
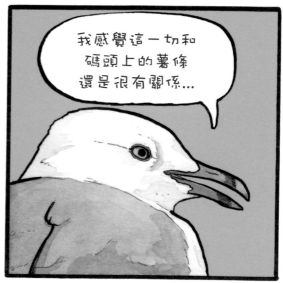

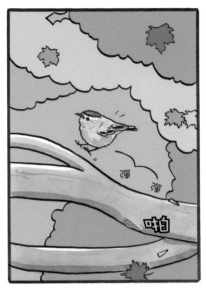

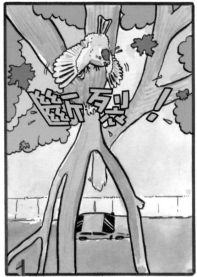

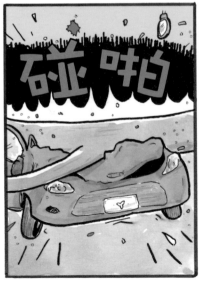

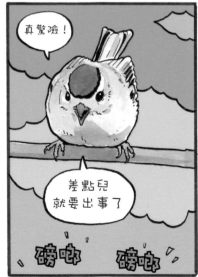

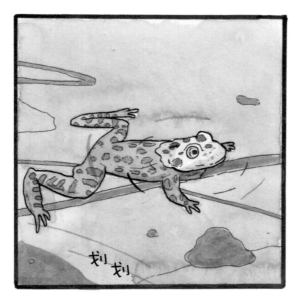

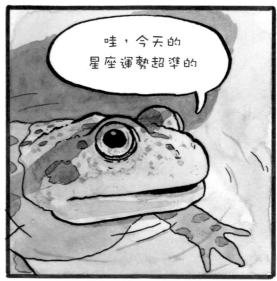

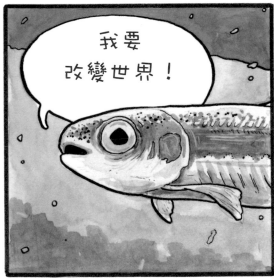

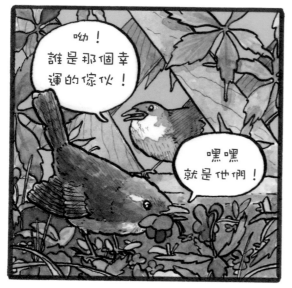

這是什麼哏：圖解動物日常很有戲

作　　者：Joshua Barkman
譯　　者：張雅芳
企劃編輯：王建賀
文字編輯：詹祐甯
設計裝幀：張寶莉
發 行 人：廖文良

發 行 所：碁峰資訊股份有限公司
地　　址：台北市南港區三重路 66 號 7 樓之 6
電　　話：(02)2788-2408
傳　　真：(02)8192-4433
網　　站：www.gotop.com.tw
書　　號：ACV044400
版　　次：2022 年 08 月初版
建議售價：NT$299

國家圖書館出版品預行編目資料

這是什麼哏：圖解動物日常很有戲 / Joshua Barkman 原著；張雅芳
　譯. -- 初版. -- 臺北市：碁峰資訊, 2022.08
　　面；　公分
　譯自：False Knees: An Illustrated Guide to Animal Behavior
　ISBN 978-626-324-241-8(平裝)
　1.CST：漫畫
947.41　　　　　　　　　　　　　　　　　　　111010808

讀者服務

- 感謝您購買碁峰圖書，如果您對本書的內容或表達上有不清楚的地方或其他建議，請至碁峰網站：「聯絡我們」\「圖書問題」留下您所購買之書籍及問題。(請註明購買書籍之書號及書名，以及問題頁數，以便能儘快為您處理)
http://www.gotop.com.tw

- 售後服務僅限書籍本身內容，若是軟、硬體問題，請您直接與軟體廠商聯絡。

- 若於購買書籍後發現有破損、缺頁、裝訂錯誤之問題，請直接將書寄回更換，並註明您的姓名、連絡電話及地址，將有專人與您連絡補寄商品。